大展好書　好書大展

品嘗好書　冠群可期

大展好書　好書大展
品嘗好書　冠群可期

休閒娛樂
43

撲克牌遊戲入門

張欣筑　編著

大展出版社有限公司

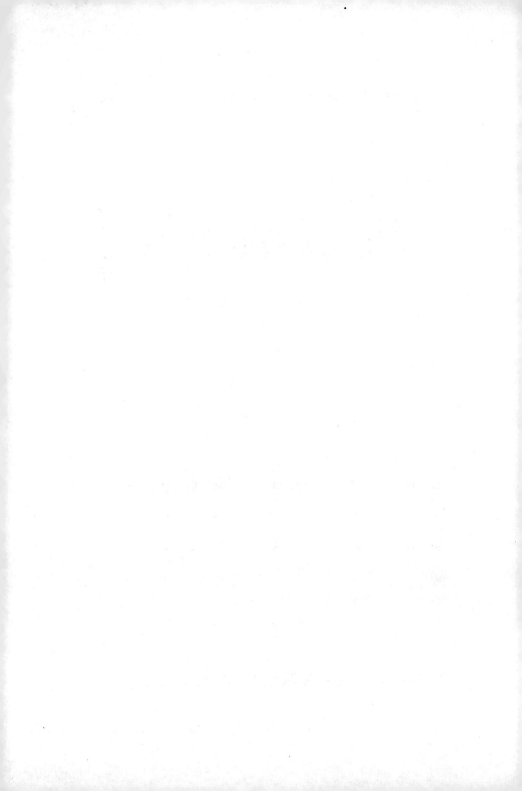

序言

撲克牌和橋牌是世界上最受歡迎的兩大紙牌遊戲。和規則複雜，且只有四人能玩的橋牌相比，撲克不僅規則簡單，且人數可由二人～十人左右不等，相當具有彈性。而且一旦被它的魅力所吸引，不論是誰都會沈迷其中，可以說是既有趣又深奧。

不管是小孩或是職業賭徒，只要熱衷於撲克牌遊戲當中，其他的事可以一概不管。因此，撲克牌可以說是紙牌遊戲當中的王者，這樣說尚不為過。

本書當中，我們針對想開始接觸撲克牌遊戲的人，從撲克牌遊戲的基本玩法開始作簡單明瞭的介紹。

雖然總稱為撲克牌，事實上其玩法還是有許多不同的種類。提到撲克牌玩法，首先先閱讀第一章及第二章，了解基本知識後再熟記其

玩法。稍微熟悉遊戲規則後再閱讀第三、四、五章，我們有詳細的說明，可使您進入到高級撲克牌遊戲之境界。

如果能耐心看完這本書，有關撲克牌的知識應該大體都能清楚了解。至於撲克牌真正的趣味，則有賴於實際去玩才得以領略。希望這本書能激發你對撲克牌的興趣，進而使你玩味撲克牌中的樂趣。

目　錄

第一章 撲克牌的基本知識

——開始玩之前必備的知識

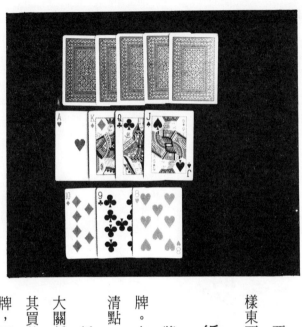

外國俱樂部中所使用的撲克牌在台灣也能輕易買到。

1 撲克牌遊戲必備物品

要開始玩撲克牌遊戲時，首先必須準備兩樣東西，即一組的紙牌及撲克牌籌碼。

紙牌

將紙牌中的小丑牌抽掉，使用五十二張紙牌。在開始玩之前一定要將牌收齊，或是仔細清點一次。

紙牌的大小、形狀、花樣的設計並沒有多大關係，但如果您想重新買過，奉勸各位，與其買普通一般大小的紙牌，還不如買較寬的紙牌，因為每次玩的時候手中只能持五張牌，較

真正俱樂部中所使用的撲克牌**籌碼**
放在手中可以感受到它的重量。

一般的塑膠撲克牌**籌碼**

寬的紙牌使用起來較方便。

有些百貨公司遊戲用品專櫃，也可以買到

真正俱樂部及賭場中所使用的外國製紙牌。

撲克牌籌碼

除了紙牌外，還有一樣不可或缺的物品，

即是撲克牌籌碼。

所謂撲克牌籌碼，是以塑膠製成如銅板般

的東西，在遊戲中用來作為賭注。

原來撲克牌是由賭博發展開來的，因此，

如果沒有所謂的賭注，就不成為撲克牌了。暫

且不提是否賭錢或賭物品，撲克牌籌碼確實是

必要的。

撲克牌籌碼也能在專賣店買到，如果可以

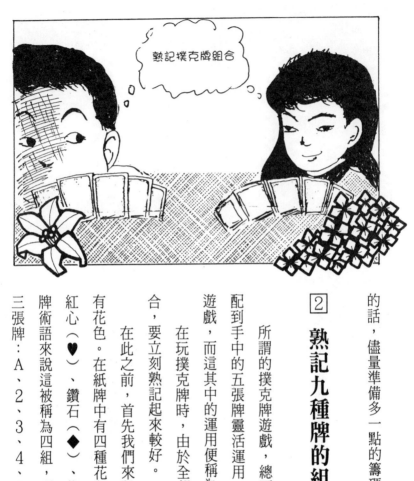

的話，儘量準備多一點的籌碼。

② 熟記九種牌的組合

所謂的撲克牌遊戲，總而言之，便是將分配到手中的五張牌靈活運用，相互競爭優劣的遊戲，而這其中的運用便稱為撲克牌操作。

在玩撲克牌時，由於全部只有九種牌的組合，要立刻熟記起來較好。

在此之前，首先我們來說明一下紙牌的所有花色。在紙牌中有四種花色，黑桃（♠）、紅心（♥）、鑽石（♦）、梅花（♣）。以紙牌術語來說這被稱為四組，而各組當中又有十三張牌：A、2、3、4、5、6、7、8、

■大小說明的例子

（越向左越小）

9、10、J（騎士）、Q（皇后）、K（國王）。而牌的分數以A最高，其次是K、Q、J、10……依續遞減，2是最低分、最弱的一張牌。

在撲克牌中，四組花色並沒有大小之分，例如，黑桃A和紅心A，它們是一樣大的。

那麼，我們來說明一下手中紙牌的大小，由大到小順序說明下去。

①順且同花

① 順且同花

☞被稱為同花順。

五張牌是同一花色，而且數字是連續的五個數字，就稱為同花順。由於A的分數最高，故可連續排列成10、J、Q、K、A，另外，若將A置於2之下，排列成A、2、3、4、5也沒有關係。但是，若將A夾於中間形成Q、

②四點牌

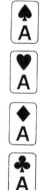

任何花色皆可。

任何花色皆可。

以上是四點牌的例子

③福爾豪斯

、K、A、2、3是不行的。

如果兩人同樣有五張同花，則以數字較高的那一方獲勝。

特別是同樣花色的10、J、Q、K、A之組合，通稱為同花順王，分數最高。

②四點牌

在五張牌當中有四張的點數相同就稱為四點牌。而其餘的一張是什麼都沒有關係。如果彼此都拿到四點牌，則以數字高的一方獲勝，因此，在四點牌當中以A的四點牌最大。

③福爾豪斯

由相同數字的牌三張和其他數字的牌二張共同組成。如果對手也是福爾豪斯的話，則以相同三張牌的數字相比來決定勝負。

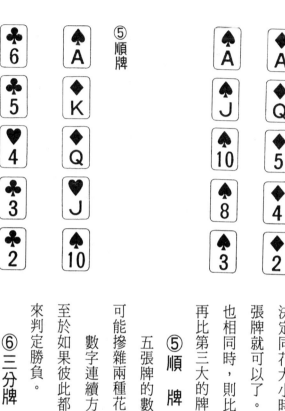

④ 同花

⑤ 順牌

④　同　花

五張牌都是同一花色而數字並不連貫。要決定同花大小時，只要比較五張牌中最大的那張牌就可以了。而如果兩人最大一張牌的數字也相同時，則比較第二大的牌，再相同的話，再比第三大的牌。

⑤　順　牌

五張牌的數字連續，但花色並不盡相同，可能摻雜兩種花色以上。

數字連續方法前面已提過，故不再重複，至於如果彼此都是連續的話，則以最大一張牌來判定勝負。

⑥　三分牌

同樣數字的牌三張，不同數字的牌二張。

⑥三分牌

⑦二分牌

⑦二分牌

這兩張牌的花色、數字皆不限制

任何牌皆可

任何牌皆可

如果對方也是同樣情形，以三張相同數字的牌來比較，數字大的贏。

⑦二分牌

同樣數字的牌兩張，加上另一數字的牌兩張及一張其他數字的牌。

二分牌要決定勝負時，首先比較數字較高的那一對牌，如果相同時再比較數字弱的那一對牌，再相同的話，則比較剩下的那一張牌。

⑧一對牌

同樣數字的牌兩張，其他三張牌的數字則不盡相同。

同樣是拿到一對牌時，以那對牌數字較高的一方獲勝，如果這對牌也相同的話，則

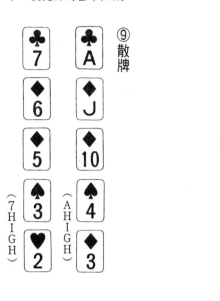

⑨ 散牌

♣ 7	♣ A
♦ 6	♦ J
♦ 5	♦ 10
♠ 3	♠ 4
♥ 2	♦ 3
（7 HIGH）	（A HIGH）

⑧ 一對牌

♠ 8	♥ 8
♥ 8	♦ 8
♥ A	♦ A
♠ 7	♣ 7
♠ 5	♣ 6

以其他三張中數字最高的那張牌相比較，再相同的話，再以第二大的牌相比，以此類推。

⑨ 散　牌

不屬於以上任何一種組合，也就是說五張牌都不相同，亂七八糟。但這也是很強的牌，為什麼呢？

因為假使所有的人都是這種牌，其中最強的人還是獲勝。要比較這種情形的大小時，以五張牌中最大的牌來比，若相同的話再以第二大的牌相比，以此類推。

而這種散牌也叫高分牌，如其中含有A，則被稱為么點高分牌。

☆　　☆　　☆

以上是各種撲克牌組合的說明。剛開始學

■撲克牌大小一覽表（手中牌有五張）

撲克牌大小	例	
①順且同花	♥10 ♥9 ♥8 ♥7 ♥6	
②四點牌	♣7 ♥7 ♦7 ♣7	任何牌皆可 ♦9
③福爾豪斯	♥4 ♦4 ♣4 ♣10 ♥10	
④同花	♠K ♠10 ♠6 ♠5 ♠2	
⑤順牌	♣J ♦10 ♥9 ♠8 ♣7	♥Q ♥5
⑥三分牌	♣2 ♦2 ♣2	♠A
⑦二分牌	♦9 ♣9 ♣5 ♣5	♦Q ♦10 ♣6
⑧一對牌	♥J ♣J	♠Q ♣10 ♥7 ♦3
⑨散牌		

的人可能會有點困難的感覺。

必須具備的基本概念是，首先要了解各花色組合的強弱順序，例如，一對牌勝散牌，而二分牌又勝一對牌。

至於彼此牌的花色相同時，就要以其中心牌的大小來決定勝負，再相同的話，只好以其餘牌的大小來決定。

假如最後一張牌仍相同時則平手，但這在實際遊戲中還沒出現過。

由於牌的大小順序有各種不同的情況，因此很難排列出，其大概的機率請參照第四十一頁的附表。

■撲克牌的三個基本步驟

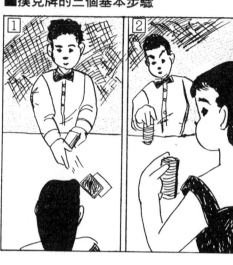

③ 遊戲的基本進行方法

那麼，我們開始來說明遊戲的實際玩法。

撲克牌有許多不同的種類，故其遊戲的玩法也不同。但基本上每種玩法還是相同的。也就是說①、配牌，②、下賭注，③攤牌以決勝負。其中配牌被稱為「發牌」，③攤牌，下賭注被稱為「下注」，現牌則被稱為「攤牌」。

我們將順序加以說明。

發牌即是配牌給每個人

首先必須決定是由誰來發牌，分配牌的人稱為發牌者。

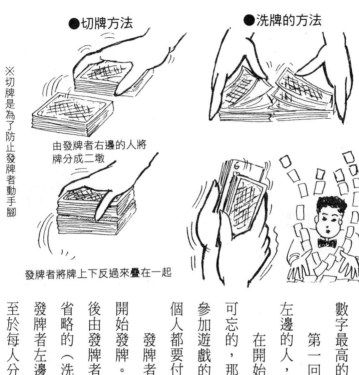

●切牌方法　　　　　●洗牌的方法

※切牌是為了防止發牌者動手腳

由發牌者右邊的人將牌分成二墩

發牌者將牌上下反過來疊在一起

第一個發牌的人以每人抽一張牌，而抽到數字最高的人擔任。

第一回合勝負決定之後再將發牌權交給其左邊的人，然後依次輪流下去。

在開始發牌之前，有一件事是玩撲克牌不可忘的，那就是下注。所謂的下注就是每一個參加遊戲的人要付參加費，在每一回合前，每個人都要付，而置於桌上，通常付一枚籌碼。

發牌者確認每個人都押了一枚籌碼之後才開始發牌。當然，在發牌之前要徹底洗牌，然後由發牌者右邊的人切牌，這些程序是絕不可省略的（洗牌及切牌的方法請參照上圖。牌由發牌者左邊的人開始每人一張，順序發下去。

至於每人分配的張數及分配方法隨遊戲的不同

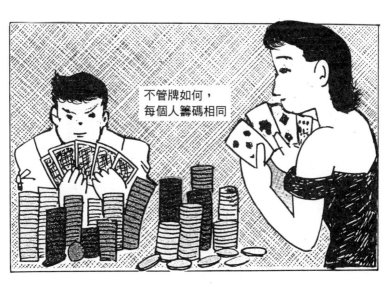

不管牌如何，
每個人籌碼相同

賭注每個人都必須相同

配牌終了後就開始真正下注了。所謂的下注也是撲克牌遊戲當中最重要的部分。下注時戰略高的人無非就是牌較大的人，而這戰略就是撲克牌最有趣的地方。

下注的手續若要以文字來加以說明，多少有點麻煩，但由於這是特別重要的部分，我們決定改成一項一項詳細加以說明，在此只希望各位能了解下注時的基本概念。

各玩家是在看了自己的牌後才下注的，這時對自己的牌有自信的人就會押下很多籌碼，相反的，對自己的牌毫無信心的人，應該就會

而有所差異。

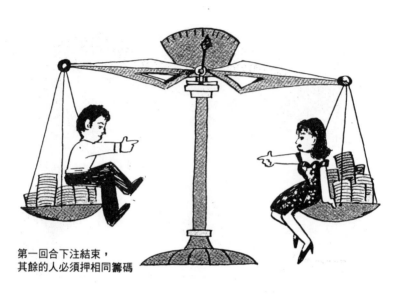

第一回合下注結束，
其餘的人必須押相同籌碼

少下些賭注。

假使，每個人下不同的金額來賭的話，在決勝負後無論對誰來說都是不公平的。因此，玩撲克牌下注時，無論是有自信的人或沒自信的人，每個人要押相同的籌碼，這其中的過程十分令人傷腦筋。至於沒自信的人不押籌碼退出勝負之列亦可。

退出的人歸退出的人，其餘的人仍必須押相同的籌碼，如此一來，第一回合的下注就結束了，到第一回合下注結束的時間被稱為下注時間。

撲克牌的勝負視遊戲種類而不同，通常的下注時間由二回合到數回合不等。

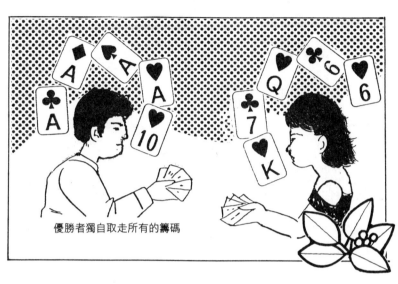

優勝者獨自取走所有的籌碼

攤牌便是將牌攤開讓大家看

最後的下注時間結束後便到了攤牌時間，這只是將牌打開以決定勝負，故沒有什麼困難之處。結果，優勝者可以獨自將所有的籌碼取走（如果兩人牌的大小完全相同，則由兩人平分籌碼）。

攤牌也有一定的規則及方法，我們留待最後用實例來加以說明。

撲克牌遊戲中也有尚未進行到最後的攤牌時便已決定勝負的，那就是，在中間下注時間裡，除了一人之外其他人都退出，這時候剩下的那個人可以不用攤牌而收下所有的籌碼。

直到每個人都下相同的賭注後才能決勝負。

④ 有關下注的手續及過程

不管是何種撲克牌遊戲，基本上下注的方法都是相同的。

以下就來說明一下從第一回合下注開始到結束時的詳細過程及手續。

開始下賭注時

最初下注的人，也就是說第一個下籌碼的人，原則上是由發牌者左邊的人開始（但隨遊戲種類之不同而有所不同）。這個人有三種選擇。首先，下自己想下的賭注，二、退出勝負而不下注，三、不退出，但觀望下注的情形，

跟牌

10枚

跟牌

觀牌

④　③　②　①

伺機而動。

下注時是將自己擁有的籌碼取出想下注的那一部分置於桌子中央。而桌子中央堆置籌碼的地方便稱為ＰＯＴ。在下注時一定要親口唸出下注的數目。

例如，下十枚籌碼時要讀出「十枚」。每回下注的金額並沒有嚴格的限制，當然，若要明白規定下注的金額限制也是無妨的。

如想退出勝負而不下注，也就是蓋牌，其方法十分簡單，只要將自己的牌覆蓋在桌面上即可。

蓋牌者在一次勝負未決定之前不能再參加遊戲，而這時也無法取回至今所下的籌碼。

觀牌，十分單純，不必下任何籌碼。不下

籌碼似乎就沒什麼意思，但總之就是觀察他人下注的方法及多少，然後決定自己是否也要下注的作戰方法。

第二位以後的人之下注

第一個人下注結束後，下注順序是由下注者左方的人依次輪下去。

第二位以後的人並不能像第一個人一般下任何金額皆可。由於第一個人一定下了某種固定的金額，為了挑戰勝負，所以第二個人至少要下和第一個人相同的賭注，因此，第二個人也有三種選擇。和前面的人下相同的賭注；下更多的籌碼；蓋牌。

跟牌，和第一個人下相同賭注時只要將同

樣的籌碼置於桌上即可。如果前一個人是觀牌的話你也可以觀牌，也就是說自己也可以不下任何籌碼。

如果要下比前一個人的賭注更多的話，要將下注的金額用嘴巴唸出。

例如，「十枚加上五枚，十五枚」這樣唸出，這就是說比前一個下的十枚籌碼多五枚，共下十五枚的意思。

下注時間結束時

就這樣照順序往左邊方向輪流下注，這一回合下注時間終了時，不是輪完一圈時，而是取掉蓋牌者，全部的人都下相同籌碼時。

也就是說，最後下注者所下的籌碼和前面

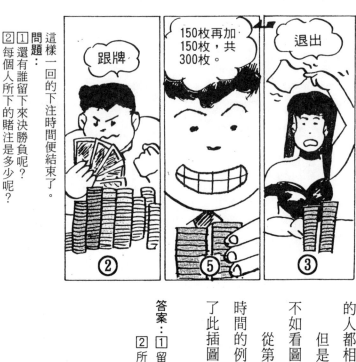

退出

③

150枚再加
150枚，共
300枚。

⑤

跟牌

②

這樣一回的下注時間便結束了。

問題：

1. 還有誰留下來決勝負呢？
2. 每個人所下的賭注是多少呢？

的人都相同時，可以輪好幾回也無所謂。

但是，這一部分與其用文字來加以說明還

不如看圖來得快。

從第二十四頁到二十八頁是一完整的下注

時間的例子，由開始到一回合完全終了，如看

了此插圖必定能完全理解。

答案：
1. 留下來決勝負的有 b 和 e 兩人。
2. 所下的賭注是 a・12枚　b・300枚　c・30枚
　　　　　　　　d・10枚　e・300枚

在下注時為了使全部人都看到，故必須將籌碼向前擺。在一次下注結束後，要將每人所下的賭注都集中到桌子中央。

●籌碼的擺法

本身擁有的籌碼

下注的籌碼

⑤ 遊戲前的先決條件

以上是有關撲克牌基本知識的大致說明。

接著，我們便實際進入遊戲中，但在這之前，首先有關**籌碼的價值**。市面上販賣的撲克牌籌碼通常是由好幾色組成一組，然後按照顏色分別籌碼的價值。

一塊兒玩的人之間有幾個必要的先決條件。

什麼顏色代表多少呢？在開始玩之前要先決定好。一般以白色的籌碼為一單位，紅色是五、藍色是十、黃色則為二十五單位。例如，如果是賭十八枚，可以出藍的一枚、紅的一枚及白色三枚。

●按顏色區分籌碼的價值

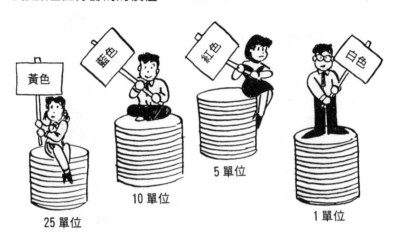

黃色

藍色

紅色

白色

25單位

10單位

5單位

1單位

然而一人拿**多少枚籌碼**好呢？這也必須決定。在開始玩的時候每個人都擁有相同的籌碼才開始進行。

例如，在開始時每人都拿三百枚籌碼，決定籌碼的代表價錢。但如果是真正的賭博時，每位玩家可隨各人喜好購買籌碼再賭，因此，剛開始時要有多少籌碼是個人的自由。

接下來，參加的**基本費**要下多少呢？通常是以最小單位的籌碼，也就是白色籌碼一枚為基準。

在**第一回合可下賭注的金額**並非無限制，通常必須事先決定，這是為了避免賭金過大的危險，但有好幾個決定方法，我們留待第二章、第三章再詳細加以說明。

■遊戲前必備的條件

1. 籌碼的顏色及價值決定與否？
2. 開始時每人擁有多少籌碼？
3. 籌碼一枚的比率？
4. 參加費為多少？
5. 下注最高限制為多少？
6. 發牌者是誰？
7. 遊戲持續時間為多少？
8. 要進行哪一種遊戲？

至於**發牌者**是由全體玩牌者輪流，但如果是小孩或初學者，則可由熟悉此遊戲的人來負責發牌也無所謂。這在剛開始就必須決定。

關於**遊戲繼續的時間**，必須預先決定，或是以其中一人籌碼全輸完為基準，或是以二小時為基準。由於玩撲克牌是以賭博為出發點及目的，所以訂定時間是十分重要的。

最重要的是，**要玩哪一種撲克牌遊戲**。若要將撲克牌詳細分類，其種類是不勝枚舉的。最好是選擇符合自己喜好，以及所亦達成的目標的撲克牌遊戲。

本書中所推薦的遊戲都是較具代表性的，經過詳盡的解說，相信各位一定可以發現適合自己的撲克牌遊戲。

第二章　撲克牌換牌法

——撲克牌遊戲由此開始

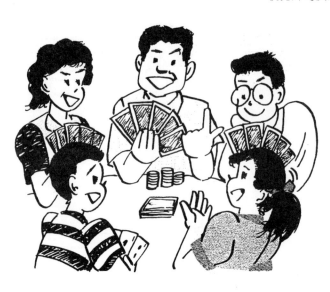

1 撲克牌換牌法的特徵規則

本章中為您說明的是，最普通也最容易玩的撲克牌換牌法及其變化。

首先，簡單地講解一下遊戲的玩法，然後邊看實際例子邊敘述其趣味性及作戰方法。至於其變化，留待最後再加以說明。

不管是什麼遊戲，都有人數規定的顧慮。

這個遊戲的人以三人～七人較適當，不可超過八人以上。

其特徵之一是下注時間有二次，而在這兩次的下注時間中，全部玩者可以相互交換牌，交換牌被稱為換牌。

■換牌撲克法的進行方法

| 1 | 發牌者洗牌，然後由其右邊的人切牌。 |

⇩

| 2 | 每個人都得繳參加費。 |

⇩

| 3 | 發牌者發給每人五張牌。 |

⇩

| 4 | 每個人都仔細看清自己的牌。 |

⇩

| 5 | 進行第一回合的下注時間。 |

⇩

| 6 | 按照順序一個一個進行換牌。 |

⇩

| 7 | 進行第二回合的下注時間。 |

⇩

| 8 | 按照順序一個一個攤牌。 |

⇩

| 9 | 勝的人將籌碼全部拿走。 |

遊戲的玩法

首先各抽一張牌以決定由誰發牌，發牌者要充分洗牌，然後由其右邊的人切牌。在確定每個人都付了事先決定好的參加費後，發牌者才可開始發牌。

由發牌者左邊的人開始按順時鐘方向發下去，自己則是最後一個，發牌時牌必須是蓋著的，而每個人發五張。

剩下的牌則翻開置於桌上。每位玩家拿起自己的五張牌，避免被他人看到。

每個人看完自己的牌後，第一回合的下注便可展開。第一個下注的是發牌者左邊的第一位，仍然是按照順時鐘方向依續下注。關於下

●發牌者

撲克牌中所有遊戲的進行方向都是由發牌者開始，然後向順時針方向進行。

- 發牌順序
- 下注的順序
- 換牌的順序
- 輪流當發牌者的順序

注的方法，上一章我們曾詳細提過，故在此不再加以說明。

除了放棄者外，在每個人賭的籌碼都相同時，第一回合的下注便結束。

換　牌

各玩家為了使自己的牌更好，可以交換幾張手中的牌，交換的牌可以是只交換一張，也可以五張全換，不管幾張都無所謂。至於交換的手續則是發牌者的工作。交換順序是由發牌者左邊的人開始，按順時鐘方向進行。

首先發牌者左邊的人要說明將換幾張牌，然後從自己手中抽出想換的那幾張牌，翻過來置於桌面上，接著發牌者便從剛才發剩的牌中

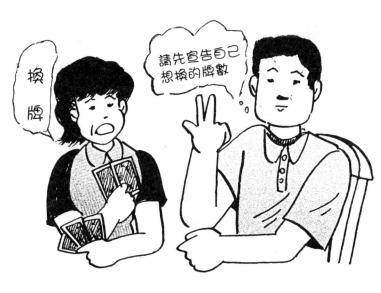

取出要交換的張數，翻開一張張交給換牌者，這樣第一個人的換牌便結束。

必須注意的是，換牌者一定要丟掉手中的牌接受發牌者換給他的牌，而不可先拿到新的牌再決定要換那幾張牌。就這樣照順時鐘方向一個一個換牌，最後，發牌者自己也可換牌，這時別忘了要宣告自己想換的牌數，然後和其他人一樣先丟掉手中想換的牌，然後再從剩的牌中拿取所需的張數。

牌的交換當然只有沒退出比賽的人可以參加。在下注時間結束時沒退出而留下的人，稱為實際玩家，只有實際玩家才可參與換牌。

但是，交換牌並不是所有的實際玩家都得如此做的，如果本身認為沒有換牌的必要，可

●不準備換牌

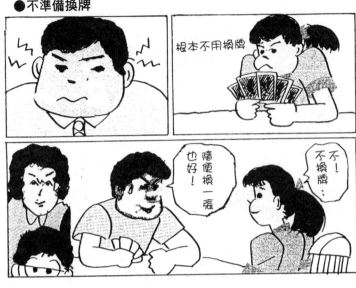

以向發牌者表示不換，這樣一來便可以由下一個人繼續下去。

如果實際玩者為六人以上，則如果全部人都要換牌，可能在最後一、二個人時會有牌不夠的情形產生。

這時，發牌者必須在最後一張牌發出後，收集各家所放棄的牌，重新洗牌、切牌。但是，這在撲克上來說決不是一件可喜的事，因為拿到他人丟棄的牌總是不好的，所以，如果有六人以上在玩的話，通常會限制每個人可交換的張數為三張。

換牌結束後便進入第二回合的下注時間，玩法和第一回合時完全相同。首先下注的是發牌者左邊的玩家，退出者不可再下注。直到剩

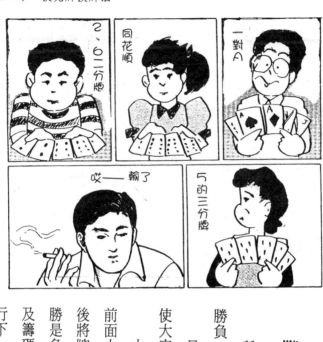

在攤牌時一定要將自己拿到的牌唸出

下的人所下的賭注完全相同時，第二回合的下注時間便結束，進入現牌的階段。

攤　牌

所謂攤牌就是最後剩下的人把牌翻開以決勝負，但這也有先後順序。

最先翻開牌的是最後一個下注者，也就是使大家所下賭注完全相同的人。

由這人開始按逆時針方向順序進行。如果前面人的牌比自己強的話，要說「輸了」，然後將牌翻開，千萬不可把牌蓋掉，無論自己是勝是負，一定要攤牌，最贏的人可以把參加費及籌碼全部收為己有，然後交換發牌者，再進行下一次的比賽。

② 實際戰例

現在 a、b、c、d、e 五人要開始玩這個遊戲了。每個人擁有三百枚籌碼，然後規定每個人在下注時最多只可下三十枚籌碼，現在請各位讀者把自己當成是 c，實際參與這次的遊戲。

戰爭開始

第一位發牌者是 a。每個人都繳交了參加費，然後發給每人五張牌，接著，看清楚自己的牌，有 ♥A、♠K、♦K、♣9、♠4。K 有一組，看來似乎是不錯的牌，但這真的是好

表二

牌之大小	機率
二對牌以上	1/13
一對A以上	1/9
一對K以上	1/7
一對Q以上	1/6
一對J以上	1/5
一對10以上	1/4
⋮	
一對7以上	1/3
⋮	
一對2以上	1/2

表一

牌之大小	機率	累進機率
順且同花	1/64,974	1/64,974
四點牌	1/4,165	1/3,914
福爾豪斯	1/694	1/590
同花	1/509	1/273
順牌	1/255	1/132
三分牌	1/47	1/35
二分牌	1/21	1/13
一對牌	1/2.4	1/2
散牌	1/2	1

● 剛開始拿到的牌之各種機率

牌嗎？在玩撲克牌時為了致勝，必須要知道什麼樣的牌大概是好的，什麼樣的牌大概是不好的。

請看表一，這是發到五張牌時可能產生的情形之機率。由這樣我們了解到，在機率上來說，平均二次就會有一次拿到一組牌，也就是說，如果有五人在玩的話，其中兩人或三人拿到一組牌的可能性就很大，所以自己拿到這樣的牌多少有點擔心。

接著再請看表二，這是將表一中成為一組的部分再加以詳細分類。其中K組是第二大的，由這表我們可以知道，要拿到K組的是七次中才有一次，所以，就平均機率上來看，你的牌是相當不錯的，可以稍微安心。

最初發到的五張牌中若有二對牌，或是其中四枚順時，可以只交換一張牌，以此為目標，但機率不大。

表三　只交換一張牌時的成功機率

最初的牌	完成種類	成功機率
二對牌	福爾豪斯	1/12
四張牌順	順牌	1/11
四張牌順	順牌	1/6
四張同花	同花	1/5
四張順且同花	順且同花	1/46
四張順且同花	順且同花	1/22

四張牌順時，如A、2、3、4、9是單方面等待，如4、5、6、7、Q是雙方面等待。

那麼，我們便開始第一回合的下注。首先由b開始，接著是c，也就是你。你暫時先下五枚籌碼，而d提早退出比賽，e和a也下了五枚籌碼，至於b，他剛才是觀牌，如果他是跟牌，也就是也下五枚籌碼，或是退出，則第一回合的下注便結束。但b決定在五枚籌碼上再加上限制的二十五枚，合計三十枚。

最初是觀牌，如今卻加到三十枚籌碼？

這有可能是為了使敵人鬆懈的作戰方法，你千萬不要疏忽大意。你也出二十五枚籌碼，e亦是，a則蓋牌，結果只剩下三人。

接著三人便開始換牌，首先b只交換一張牌，這時要稍微想想，只交換一張牌，可能b在一開始時即擁有一組牌，交換一張便形成三

最初發到的牌中有一對牌時，換三張好呢？抑或是換兩張好呢？

由上表可知，如果換三張牌時其機率反而較高，但是，如果牌的數字很大，換兩張也不壞。

表四　一對牌時的換法

完成種類	換三張的機率	換二張的機率
一對牌	1/5	1/5
三分牌	1/8	1/12
福爾豪斯	1/97	1/119
四點牌	1/359	1/1,080

張相同數目的牌，有這種可能性，而其機率是多少呢？另外，也可能換一張牌而形成五張同花或數字相連，這點也要加以考慮，如果是這樣，其機率為多少呢？如果b真的拿到這樣的牌，你的勝算就不大了，所以，要認定b目前是拿到二組的牌。

那麼，怎樣才能贏他呢？造成三張牌相同便錯不了了。而應該換幾張牌呢？

請參考表五及表六，答案是三張，A換掉有點可惜，但留下二張K，換牌其餘三張，期待再拿到一張K是較有利的。結果是你換到了◆Q、♥6、及♣2，有點可惜，仍然保持只有一組K。接著e也換牌了三張牌，然後進入第二回合的下注。

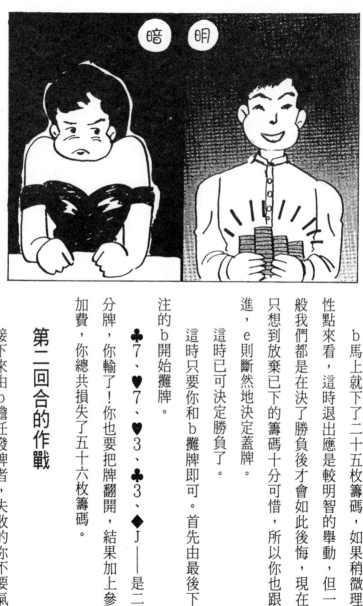

暗　明

b馬上就下了二十五枚籌碼，如果稍微理

性點來看，這時退出應是較明智的舉動，但一

般我們都是在決了勝負後才會如此後悔，現在

只想到放棄已下的籌碼十分可惜，所以你也跟

進，e則斷然地決定蓋牌。

這時已可決定勝負了。

這時只要你和b攤牌即可。首先由最後下

注的b開始攤牌。

♣7、♥7、♥3、♣3、◆J——是二

分牌，你輸了！你也要把牌翻開，結果加上參

加費，你總共損失了五十六枚籌碼。

第二回合的作戰

接下來由b擔任發牌者，失敗的你不要氣

鬼牌！

勝負完全在玩者的表情上

餒，提起精神進行下一回合的比賽。這次你拿到的牌是◆A、◆10、◆8、◆7、◆4。終於拿到同花了，從表一中我們可以看到這是五百零九次中才可能有一次的機會。

但是，這時候千萬要冷靜地攤出一副撲克臉，直到勝負已定時方可鬆懈，因為要下賭的是你。該怎麼做呢？一開始便下二十五枚籌碼嗎？如此一來，一定會嚇得接下去的人紛紛蓋牌退出，所以與其如此不如先小賭一番，別把對手嚇跑了，等看看是否有人願意再下更高的賭注。

和剛才一樣先下五枚籌碼。d和e跟進。

接著是a，如我們所想的，a下了十枚，共十五枚，b跟進。至於你為表慎重，只再多加五

· 45 ·

枚，共是二十枚籌碼，已經出了五枚，所以再拿出十五枚。

d和e還是跟進，每個人似乎都相當有自信，但你沒有絲毫不安。接著a又加上十枚，合計三十枚籌碼，b看到此情形決定蓋牌，如果你又再加賭注，恐怕d和e也會選擇蓋牌，由於還有第二次的下注時間，所以，你選擇跟進，才不致使敵人嚇跑，這樣一來，d和e也會跟進。

換牌了，發牌者的b問你要換幾張牌，你回說不換，這時其他人會有點驚訝，d和e各換三張牌，a則換二張牌。

在第二回合的下注時間，你只下了五枚籌碼，但b和e立即蓋掉，a相當迷惑，也決定

蓋牌，你勝了，但多少有點可惜，在第一回合下注時，儘可能不要下得太大，你共得到一百零九枚籌碼。

第三回合作戰開始

現在是由你來發牌了，你自己發到的牌是♣J、♣8、♦7、♥4、♠2，這樣的牌沒什麼作用。由d開始下注，他下了五枚籌碼，而e、a、b跟進，這回似乎每個人的牌都不太好。

由於下注金額很低，所以你也乾脆跟進。

關於換牌的張數，d、e、a、b全是各換三張牌，接著輪到你了，你突然閃過一個念頭，「不換」，由於這次每個人的牌都不是很

被稱為「虛張聲勢」。從這個失敗的例子，我法，在撲克牌中也算是一種高級的作戰方中的牌有多壞，完全以使對方蓋牌為目的的打這次的作戰算是失敗了，但像這樣不管手

一組獲勝。場的人不禁大笑，完全是亂打嘛！結果d與J進，攤牌必須由你開始，當你攤牌時，在也跟進。攤牌必須由你開始，當你攤牌時，在但d居然跟進，e和a蓋牌，而最後的b

全部的人都該投降了吧！此，你就充滿自信押下二十五枚籌碼，這下子進，如我們所想的，每個人都嚇得不敢賭，因在第二回合下注時，d觀牌，其餘三人跟牌，每個人一定都被嚇得目瞪口呆。好，這樣一來，一定都會蓋牌，接連兩次不換

虛張聲勢是撲克牌的最高技巧

們可以了解到，虛張聲勢的打法必須要有精密的計劃及自己巧妙的演出技巧，因為這是最高的技巧。

※　　　　※

實際作戰例子就說明到此，現在請各位實際去進行這個遊戲，因為我們不得不停止了，而各位一定也能在其中發現各種的趣味性，尤其對初學者來說，光是這個遊戲，就足以讓其了解撲克牌魅力之所在。

關於規則方面，或許各位還有疑問，請參考本書後所附的「詢問信箱」專欄。特別是關於下注途中籌碼不夠的處置方法，要事先了解才好。

所謂 J 基準點撲克牌法就是第一個下注的人至少要握有一對 J 以上的牌。

③ 撲克牌換牌法的變化

這裡，我們要介紹三種玩法，不管那一種遊戲，基本上都和撲克牌換牌相同，因而我們以此差異點為中心來加以說明。

J 基準點撲克牌法

這個遊戲與其說是換牌撲克牌法的變化，毋寧說是它的基本型。但在戰略上多少有點深度，把它當作入門遊戲的話是有點困難的。

其規則和一般的換牌撲克牌法幾乎完全相同，只有一個差異點，那就是在這遊戲中，在第一次下注時間中的第一個下注的人，至少必

J基準點撲克牌法中，如果其中無任何人有資格開始下注，則此回合便得結束，然後換下一個人發牌，進入下一局的比賽。

須擁有一組J以上的牌的規定。

因此，發牌者左邊的人如果不具這樣的資格，必須向大家宣告Pass，第二個以後的人也一樣，如果其中有一個人有J一組以上的牌，則由他開始下注，其他人也能在他之後開始下注。

但是，即使擁有J一組以上的牌，仍然可以宣告Pass。如果全部的人都Pass的話，那麼，這次的遊戲就得作罷重新開始。

這個規定的意義在於第一個下注的人雖然沒有公開自己的牌，但每個人都可知道他擁有J一組以上的牌，這個條件十分不利，這樣一來，手中牌不好的人可以馬上蓋牌，而手中牌不錯的人則可以此為基準下賭注，其他人和第

表五　瘋狂撲克牌法的機率

完成種類	小丑牌為瘋狂牌時	2為瘋狂牌時
五張牌	1/220,745	1/3,868
順且同花	1/11,340	1/497
四點牌	1/851	1/72
福爾豪斯	1/289	1/53
同花	1/162	1/42
順牌	1/75	1/20
三分牌	1/16	1/5
二分牌	1/10	1/4.5
一對牌	1/1.8	1/1.4
散　牌	1/2.2	1/3.2

十一頁的表一相互比較看看。

瘋狂撲克牌法的機率比其他遊戲大，請和四

一個下注者之間的戰略運用，便是這個遊戲之趣味所在。

而在這遊戲中還有二個小地方必須注意。

一個是在第二回合下注時應由誰開始，並不是由發牌者左邊的人開始，而是由第一回合第一個下注的人開始。

另一個值得注意的地方則是在換牌時，在換牌時要將第一個人丟棄在一邊，並和其他人換的牌分開放，這只是要證明他是第一個真正開始下注的人。

瘋狂撲克牌法

一般的撲克牌是以五十二張牌來玩，但這個遊戲必須把小丑牌也加進來使用，共是五十

在瘋狂撲克牌法中，小丑牌可以代替其他任何牌來使用。

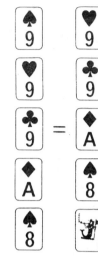

另外在瘋狂撲克牌法中，也有將2視為瘋狂牌的規則。

三張牌。這張小丑牌具有代替其他任何一張牌的特別機能。例如，♥A、♥K、♥J、♥10、小丑牌，如果拿到這樣的五張牌，可以把小丑牌視為♥Q，則就會形成同花順的情形。即使拿到很壞的牌，如果有一張是小丑牌，則他至少還有一組牌存在。更有趣的是這個遊戲有一個特別的功能和一般的遊戲不同。那就是五張牌的組合為四張的數字相同外加一張小丑牌時，其強度比五張同花順更強，當然啦！其中以四張A外加一張小丑牌最強。

這遊戲要分辨大小時還有一個問題存在，那就是兩人的牌完全相同時，有小丑牌的一方輸。例如，同樣有一組同花，♠9、◆8、◆7、♣4、小丑牌及♣9、♥9、♥8、♠7

新鮮又有趣

哇！輸在小丑牌

我……贏在小丑牌

瘋狂撲克牌

、♥4，誰較強呢？有後者較強及平手兩種看法，這在遊戲前沒有說明清楚是不行的。本書中把它們看成是平手。

其他的玩法和撲克牌換牌，完全相同。但這遊戲雖然張數較多，還是在事前規定換牌張數為三張較好。

這個遊戲也可以不用小丑牌，而用最小的2來代替小丑牌的功能。

拍賣撲克牌法

這個遊戲在第一回合及第二回合下注時間之間並不進行換牌，而是進行牌的拍賣。

每人發了五張牌後，在第一回合下注結束之後，發牌者必須從發剩的牌中拿出和當時實

好！現在開始拍賣，
各位開始出價！

由發牌
者左邊
開始

第一次
拍賣

際在玩的人數相當的牌數，然後蓋著置於桌面

上，首先只翻開一張牌。

這時開始拍賣，想要那張翻開的牌的人，

開始對它出價。例如出價一枚籌碼。出價的順

序是由發牌者左邊開始，按順時針方向進行。

出價時一定要比前一個人出的高，不想出時可

以跳過，按照這樣的順序輪了幾周後，如果沒

有人出的價錢更高的話，出價最高的人便買到

了那張牌。買到牌的人首先要放棄手中的一張

牌，然後加入買到的牌。當然，得把籌碼放到

桌上去。由於拍賣和下賭注是不同的，所以沒

有買的人並不需付籌碼。如果沒有人願意買那

張牌，那張牌便得作罷。

就這樣將五張牌全部拍賣，結束後再進入

第二回合的下注時間。

第三章　四段下注撲克牌法

——你也是一流的行家

一流行家的玩法

① 四段下注法的特徵及規則

目前在全世界中愛好者最多的莫過於是這個遊戲了。與換牌撲克牌法相比，其戰略較深奧，且玩一次下的籌碼也較多，在玩的時候必須具備較深的洞察力及要加倍慎重。可以說這個遊戲是為懂得撲克牌的人所設計的。

遊戲規則本身並不困難，如果已了解換牌撲克牌法的玩法，則很快便能領略這個遊戲的玩法。首先，就讓我們來說明一下這個遊戲的基本玩法。

這個遊戲可參與的人數，由二人～十人不等。比換牌撲克牌法稍多，由六人到八人來玩

在四段下注撲克牌法中只有第一張牌必須蓋著，其餘四張都必須翻開。

更好。

這個遊戲和換牌撲克牌法，不同之處有以下三點。首先，沒有換牌這手續；其次，五張牌中只有一張是蓋著，其餘四張皆要翻開；第三，下注時間不是二次，總共有四次。

至於發牌者的決定法、洗牌的方法，或是參加費用等，由於和前面完全相同，所以在此省略。

發牌者從自己左手邊的人開始，按照順序每人發一張牌，但這第一張牌必須蓋著，接下來的第二張才打開。這張被蓋著的牌叫做秘密牌，被打開的牌則稱之為向上牌。發牌者發完牌後，這一次的發牌便停止了。

這時每位玩者可以把蓋著的牌拿起來看，

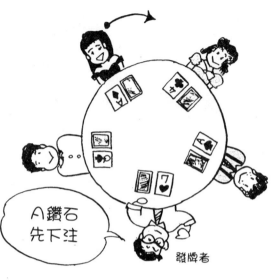

發牌者

A鑽石
先下注

的人開始下注。由發牌者指揮。

四段下注撲克牌法中，由翻開之牌的點數最高

看看牌數是多少及看看其花色。看完後還是把它蓋在桌上。第一回合的下注時間便開始了，第一個下注者是由發到的牌，也就是發到打開的向上牌最大的人擔任，如果有好幾人相同的話，則由其中最接近發牌者左邊的人開始，由那個人開胎按順時針方向進行下注。

下注的方法如第一章我們說過的，第一個人可以下注、觀牌，或者是蓋牌，接下來的人則可跟牌，蓋牌或加賭注。除了蓋牌者外，直到每個人所下的籌碼都相同時，這一回合的下注才算結束。

接下來，發牌者要再發給除了蓋牌者以外的實際玩者每人一張向上牌，當然，發牌的順序以由發牌者左邊的人開始，按順時針方向進

■四段下注撲克法的進行方法

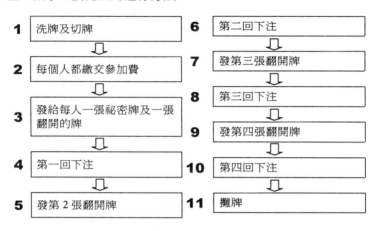

1	洗牌及切牌
2	每個人都繳交參加費
3	發給每人一張祕密牌及一張翻開的牌
4	第一回下注
5	發第 2 張翻開牌

6	第二回下注
7	發第三張翻開牌
8	第三回下注
9	發第四張翻開牌
10	第四回下注
11	攤牌

行。這時每位玩者各擁有一張祕密牌及二張向上牌，然後開始第二回合的下注。

以下還是同樣的，發給第三張向上牌，再進行第三回合下注、發給第四張向上牌，進行第四回合的下注。如果在第四回合下注時仍有二位以上的實際玩者，則可進行最後的攤牌。

每回合下注時間時，是由當時拿到向上牌最強的人開始下注，這裡有必要稍微說明。在第一回合下注時間時每人只有一張牌，如果有一人是拿到A的話，就由這人開始下注；但在第二回合時每人有兩張牌是向上的，因此，可能會有一組牌的情形出現，這時當然是由拿到一組牌的人開始下注。

這個判斷方法和一般撲克牌玩法的判斷方

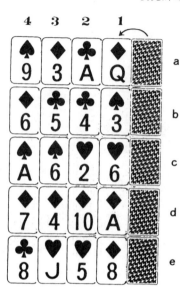

	4	3	2	1	
a	♠9	♦3	♣A	♦Q	
b	♦6	♣5	♣4	♠3	
c	♠A	♠6	♥2	♥6	
d	♦7	♦4	♦10	♦A	
e	♣8	♥J	♥5	♦8	

如右圖，在四次下注時間中各由誰開始下注？

・第一回——d

・第二回——c a d

・第三回——A 一組6

・第四回——e 一組8

法是相同的。

至於第四回合下注時也只有四張向上牌，其可能出現的情形也只不過是順、四點牌、三分牌、二分牌、一組牌、散牌、這六種情形而已，在這範圍內，牌愈大的人便可率先下注，如果有兩人的牌是完全相同，則由最接近發牌者左邊的人開始下注。由於每一回合開始下注的人都不同，因此，習慣上在每一回合時，發牌者必須口頭表示由誰開始下注。

在這個遊戲中還有幾點必須注意。下注途中退出比賽的人要立刻將向上牌也蓋著，相反的，如果將向上牌蓋掉，而沒有以口頭表示要退出的話，也會被視為是退出比賽。在下注中忘了自己的祕密牌時可以再看一次無所謂，但

如果看太多次就不好了。

發牌者要特別注意，千萬不可將牌發給退出比賽者，剩下的實際玩者則要跟著發牌者的指示再繼續進行比賽。

② 四段下注撲克牌的實際戰例

參與此遊戲的共七人。首先要正式地決定每個人的席次，每個人抽出一張牌，由數字較高的人開始順序入座，按順時針方向進行，a到g七個人如上圖般紛紛入座，這一次請讀者把自己當成是f。

每個人先各拿五百枚籌碼，再決定下注限制，也就是一次可下最多籌碼一事，不能規定

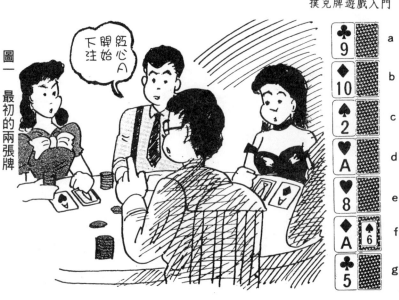

♣9	a
♦10	b
♠2	c
♥A	d
♥8	e
♠6	f
♣5	g

紅心A開始下注

圖一 最初的兩張牌

一律幾枚，而應事先商量好一次可下籌碼的最高限制。在正式的撲克牌遊戲中也是採用最平常的規則，所以各位一定要記得。

第一戰

那麼，就讓我們開始吧！

由a擔任發牌者，首先發給每人一張祕密牌，然後再每人發給一張向上牌。你發到的祕密牌是♠6，向上牌是♦A，其他人所發到的向上牌則如圖一，當然，我們不知道其他人的祕密牌。

接著開始第一回合的下注。第一位下注的是誰呢？由向上牌中數字最高的人開始。由於你和d都拿到A，這時候就由較靠近發牌者左

手邊的人開始下注。

在發牌者指示由 d 開始下注後，d 下了七枚籌碼，這是可下賭注的最高金額，為什麼？

因為剛開始的時候，所付的參加費共是七枚籌碼的緣故，所以，七枚籌碼便成了下注時最高的金額限制。e 跟進，接下來便是輪到你。

如果你要再加賭注時，可以加到幾枚呢。

目前桌上共有二十一枚籌碼，你要加下賭注的話，首先得拿出七枚籌碼到桌子中央，因此你可下注的最高金額是加上這七枚籌碼後的二十八枚籌碼。

但是，你該在這時候就加下賭注嗎？或是只要跟牌？還是退出比賽？

這時你就得考慮一下你在這次比賽中的勝

■下注限制的計算方法

（下注的最高金額）＝（當時桌上所有已下賭注的金額）

（加下賭注的最高金額）＝（當時桌上所有已下賭注的金額）＋（自己跟牌部分的金額）

表六　四段下注撲克牌法之機率

完成種類	機　率	完成種類	機　率
福爾豪斯以上	1／590	一組 K 以上	1／7
同花以上	1／273	一組 Q 以上	1／6
順牌以上	1／132	一組 J 以上	1／5
三分牌以上	1／35	…	
二組牌以上	1／13	…	
一組 A 以上	1／9	一組 2 以上	1／2

算究竟是多少？首先，在七個人的遊戲中，勝算的機率各是如何呢？

由於這個遊戲不用換牌，故比換牌撲克牌法更難掌握。表六是五張牌可產生的各種情形及機率，這個表在遊戲中也可派上用場。由表六我們了解到能拿到這組牌以上的機率約為二分之一，其中要拿到一組 A 以上的牌，其機率為九分之一。由於你已拿到了一張 A，如果再拿到一張的話，就有致勝的較大把握，但是，也要注意其他人的向上牌。由於 d 也拿到一組 A，A 只剩下二張了，也有可能拿到一組 b，但其要獲勝的話稍嫌弱了些。考慮過這些問題後，就不能輕易加下賭注，但也不致於壞到退出比賽，所以，最好是跟牌。接著 g 退出、a

圖二　至第三張牌時

和 b 決定跟牌，最後的 c 則退出。這時候只剩下五人決勝負了。

發第二張向上牌。發到各家的牌如圖二所示，退出比賽的 c 和 g 的牌則已經蓋著了。這麼一來 b 拿到了一組 10，所以由 b 開始下注。

b 瘋狂地下了最大的賭注，共四十二枚籌碼。

反正已經被看到一組 10 了，沒自信的人可能就會退出，d 退出了。但是接下來 e 卻出人意料之外地加下賭注，四十二枚加上一百枚，共一百四十二枚籌碼！

這代表什麼意思？e 的秘密牌可能是 Q，可以湊成一組 Q，或是他想造成順！你也有可能拿到另外兩張 A，但可能性不大，再賭下去恐怕太危險，所以，退出！b 認為 e 可能是想

圖三　最初的兩張牌

這時你已拿到一對 K，但其他人並不知道，這只能說是運氣好。

a	♣ 9
b	♥ Q
c	♣ 6
d	♠ 8
e	◆ J
f	♠ K ♣ K
g	♥ 2

造成順，所以，也跟進。

結果這一局的勝負在 b 和 e 反覆地加下賭注及跟牌後落幕，攤牌的結果，e 以一組 Q 獲勝，b 大敗！你在一個適當時機退出比賽。

像這樣，在發覺勝算不大時及早退出是十分重要的。在撲克牌中與其晚點輸不如早點自行退出。

第八戰

到目前為止的七次比賽中你一直處於中途退出的情形，但在這第八次的戰役中，你的機會終於來了。這次你發到的牌如圖三所示，一開始的兩張牌你已拿到了一組 K，但是，其他誰也不知道你的情形。由你開始下注，目前還

圖四　到第三張牌時

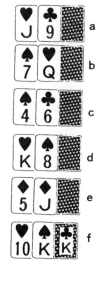

圖五　到第四張牌時

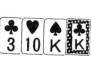

這時別人可能會誤解你手中的牌為一對十。

這時你可以下大一點的賭注了，因為

不要讓他人知道你手中牌的好壞，所以，決定暫時觀牌，接下來的兩人也跟進，之後，b下七枚籌碼，只有g決定退出，剩下的人也都下七枚籌碼跟進。

發下第三張牌，如圖四，這個下注亦是由你開始，你決定下四十枚籌碼，接近最高限制了，這次下注會給其他玩者什麼樣的印象呢？

應該有好幾個人會認為你拿到了一組10，這就達到你的目的了。c和e退出，但a、b、d三人跟進，完全在你掌握中。

第四張牌，如圖五。這時在向上牌中出現了A，是b的牌，這對你來說情況變得有點危險了，從目前的牌看來，b的秘密是一張A，這樣的可能性相當地大，b這回決定觀牌，這

圖六　第五張牌

a　♥8　♦10　♥J　♣9

b　♦5　♠A　♠7　♥Q

d　♠2　♦4　♥K　♠8

f　♣J　♣3　♥10　♠K　♣K

a的四張牌是順，a真的可能拿到順嗎？

你就有可能輸。

b得到一張A，如果b的秘密牌也是A，則樣一來，你便稍微安心了，如果現在b下了大賭，那麼，你大概得退出了。恐怕b是拿到一組Q，而正在猜想你究竟是拿到一組K呢？還是拿到一組10。b觀牌，其他三人也跟進，第三回的下注終於結束了。

終於發到最後的第五張牌了，如圖六，還沒有人在向上牌中出現一組牌。還是由b開始下注，b決定還是觀牌，這時你大概可以確定b沒有形成一組A，d跟進後你則慎重地加上二十枚籌碼，但這時候a卻突然在二十枚籌碼上又加上五十枚，如果a的秘密牌是7或Q，則會形成順的情形，一直注意b的你，粗心大意疏忽了a，看到這種情形的b和d沒有辦法只好宣布退出，你也宣布退出嗎？

③ 四段下注撲克牌的變化

七張牌打法

如名稱般，每人可斷斷續續發到七張牌。

不！稍等一會兒，如果 a 可以造成順，a 到第四張牌時還沒有任何一組牌，因此，他肯定沒有 A 或 K，只能繼續跟牌，這是不得已的作法，看出這幾點的你，於是在七十枚籌碼上再加上七十枚，a 也跟進，於是攤牌。你是一組 K，而 a 的不是順而是一組 J。

你前面所輸的已全部贏了回來，那就提起精神，再接再厲吧！

●七張牌打法的配牌及下注

第一張（秘密牌）

第二張（秘密牌）

第三張（翻　開）
➡第一回下注

第四張（翻　開）
➡第二回下注

第五張（翻　開）
➡第三回下注

第六張（翻　開）
➡第四回下注

第七張（秘密牌）
➡第五回下注

鬼牌

目前，以撲克牌發源地的美國為中心，最受歡迎的撲克牌打法便是這種七張牌的打法。

參與人數以七人為限，六、七人是最合適的。

這個玩法和四段下注法不同的是，每人可以拿到兩張秘密牌，然後再每人發給四張向上牌，最後再發給一張向上牌，全部共七張。雖然每人有七張牌，但不可能七張全用，所以每位玩者要從自己的七張牌中選出五張牌來用，最後再加以運用。當然，比起五張牌時更增加了深度，這一點在實際玩時也要注意。

這遊戲是在發完最初的二張秘密牌及一張向上牌後，進行第一回合的下注，之後每回發一張向上牌，每發完一張後便進行一回合的下

七張牌打法是七張牌中選出五張使用。

注，全部共有五次的下注時間，至於下注方法和前面完全相同。

一直玩到最後攤牌時的玩家，則自行從七張牌中選出五張來決定勝負，要仔細考慮其作用，不要選錯牌了。

這七張牌可如何使用呢？二對牌？不，可以排成同花。

英國版的七張牌打法

如果把前面的玩法當成是美國版，則以下所介紹的可以視為是英國版。

遊戲的前半段和美國版的七張牌打法完全相同，拿到二張秘密牌及一張向上牌後開始第一回合的下注。第二張牌拿到後進行第二回合下注；第三張牌拿到則進行第三回合的下注，到這裡為止是完全相同的。

美國版的自己思考的部分較多

英國版的時間較短

現在，每人手中有二張秘密牌及三張向上牌，但在拿第六張牌之前，一定要放棄手中五張牌中的一張。

也就是說，手中的牌不能是五張，這時如果玩者丟掉的牌是向上牌，則發牌者要將第六張牌翻開，而如果是秘密牌被放棄的話，發牌者必須將第六張牌蓋著發給那個人。因此，這時候每位玩者仍是保有二張秘密牌及三張向上牌。

接著開始第四回合的下注，發第七張時仍是一樣的，最後才進入第五回合，也就是最後一次的下注。如果有必要的話，玩者不要第六張牌及第七張牌，也無所謂。

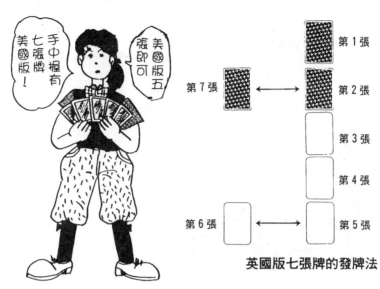

英國版七張牌的發牌法

秘密牌打法

這是在美國相當流行的七張牌的打法，這個遊戲若一次有三十三人一齊玩也沒關係，但人多的話時間較長，所以，還是以十人為限。

首先，發牌者給每人兩張秘密牌，各玩家只能看自己的牌，然後開始第一回合的下注，下注的順序是由發牌者左邊的人開始，按順時針方向進行。

下注終了後，接著發牌者要從發剩的牌中取出三張牌，翻開置於桌子中央，這三張向上牌可供全部人共同使用。

也就是說，每位玩者要將自己本身的兩張秘密牌及三張共同的三種向上牌一起運用，然

秘密牌打法的發牌法

後進行第二回合下注。

接著，發牌者要再從發剩的牌中拿出一張牌，仍然是翻開，和剛才的三張牌一起置於桌上，這張牌也是供每位玩者共同使用，然後是第三回合的下注。最後發牌者再拿一張牌翻開置於桌上，然後進行最後的下注。

留到最後一回合下注後的人，要將桌上的五張牌及手中的二張秘密牌綜合運用，但這時候至少要用到一張手中的秘密牌，因此，即使是五張向上牌是順或同花，也不會造成不分勝負的局面。

墨西哥打法

這是將四段下注法稍微改變後的打法。

在墨西哥打法中，要將哪一張牌翻開全由自己決定，因此可打開自己最弱的牌，也可打開自己最強的牌。

將♣2打開，K蓋住ペアを隱す。

♠4如果打開的話，其他人大概會以為你有二組或三分牌。

除了一點之外，在規則上和一般的四段下注法完全相同，其差異點就在於各玩者可以自行決定自己所要的秘密牌。

剛開始的兩張牌都要蓋著，玩者在看完自己拿到的兩張牌後，要決定一張為秘密牌，另一張則為向上牌。

在全部的人都決定好後，根據發牌者的指示，全部人一齊將決定作為向上牌的那張牌打開，然後進行第一次的下注。

下注順序則為以打開的那張牌為基準，由牌數最高的人開始下注。

接著，發牌者要發給第三張牌，這一張牌也要蓋著，然後和剛才的那張秘密牌一起來比較，再決定哪一張要留作秘密牌，然後再一起

墨西哥打法玩者可以決定秘密牌。

打開想打開的牌，進入第二回合的下注。第四張、第五張的情形也是如此，最後每人則擁有一張秘密牌及四張向上牌，接著是最後一回合的下注，如此，一局的遊戲便結束了。

第四章　高低撲克牌法

——撲克牌的最高境界，高低撲克牌法

從高處看得清楚

咻！

① 高撲克牌法及低撲克牌法

目前最進步的撲克牌打法便是高低撲克牌法，讀了本書之後，若已完全了解換牌撲克牌法、四段下注撲克牌法的讀者，便可進入此高低撲克牌法中，在撲克牌遊戲的深奧境界中盡情享受。

在說明高低撲克牌法之前，首先我們必須先說明一下撲克牌法。然而事實上已經沒有必要再說明高撲克牌法了，因為，至目前為止我們所提出的例子都是屬於高撲克牌法。

那麼，何謂低撲克牌法呢？

你已經知道撲克牌排法共有九種了，最強

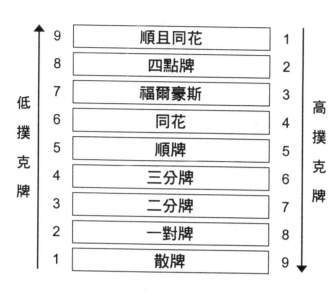

低撲克牌		高撲克牌
9	順且同花	1
8	四點牌	2
7	福爾豪斯	3
6	同花	4
5	順牌	5
4	三分牌	6
3	二分牌	7
2	一對牌	8
1	散牌	9

高撲克牌和低撲克牌的強弱順序正好相反

的是順，其次為四點牌，最弱的則是散牌。這

順序是任何玩撲克牌的人都知道的，然而這是

高撲克牌的大小順序，至於低撲克牌在順序上

則相反。最大的是散牌，最小的是順且同花，

也就是說，強弱順序和高撲克牌完全相反，不

要覺得無趣，令人意外的是這個玩法使得撲克

牌世界更大更深奧。

低撲克牌和高撲克牌一樣，擁有九種的排

法，但其大小順序則完全相反。

另外，若兩人擁有同樣的排法，則數字較

低的一方獲勝。簡單的說，在高撲克牌中輸的

人在低撲克牌中則會搖身一變成為勝利者。道

理相當簡單。

根據低撲克牌法的原理，也可以玩我們至

低撲克牌時，如果是你，會換掉♣K嗎？

♣	K
♥	7
♣	5
♠	3
◆	2

我先想清楚

跟前章不同哦！

目前為止所介紹過的遊戲。例如，低撲克牌的換牌撲克牌法、低撲克牌的七張牌打法等，和高撲克牌的打法有著截然不同的趣味性。

例如，想像一下低撲克牌的撲克牌換牌法吧！開始時你所分配到的就如上圖，沒有任何一組牌，但並不壞，想要換幾張牌呢？雖然是沒有任何一組牌，但還是有一張K在，所以也不能算是很好的牌，因此，應該把K這張牌換掉。也有可能換來5或7，而形成一組牌，那麼還是保持原狀好了。

但如果對手拿的散牌更低呢？這種困難在高撲克牌時不可能發生的。

就這樣，把高撲克牌及低撲克牌混合，使性質完全不同的兩種遊戲同時進行，這就是所

●撲克牌遊戲的分類

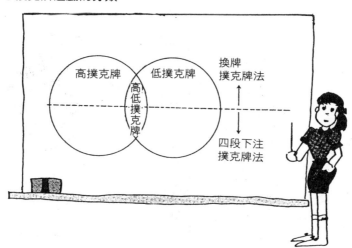

謂的高低撲克牌法。雖然如此，原理仍然相當
簡單。

　　高撲克牌法中，牌最強的可以贏得所有籌
碼；低撲克牌法中則是牌最弱的可以獨佔所有
籌碼，但在高低撲克牌法中，牌最大的及牌最
小的可以平分，也就是說，拿到好牌及壞牌的
人都有相當的機會。

　　聽起來似乎不壞！但是，事實上在這深具
魅力的規則中暗藏著令人意想不到的魔力。

　　關於高低撲克牌法的魅力及魔力，我們等
到實際戰例的說明時再慢慢體會。

　　現在我們先針對低撲克法中的一些強弱順
序問題作點說明。

由高到低？　由低到高？

低撲克牌法的大小問題

　　如前面提過的，低撲克牌的大小順序和高撲克牌正好相反，但有一點是例外的，那就是A的大小問題。

　　在高撲克牌中A是最大的牌，但在低撲克牌中則被看成是最小的牌，然而事實上不管是高撲克牌法或低撲克牌法，A既可以當作是比K大的牌，也可以當作是比2小的牌。例如，如下頁圖的情形，如果是高撲克牌法，將A置於2之下便成了順的情形，而如果是低撲克牌法，A置於K之上上方則成散牌的情形。

　　另一個有關低撲克牌法的問題是順及四點牌的問題。

■低撲克牌時的大小情形

① 同花、順牌的情況

1. 6－4－3－2－A
2. 6－5－3－2－A
3. 6－5－4－2－A
4. 6－5－4－3－A
5. 7－4－3－2－A
6. 7－5－3－2－A
7. 7－5－4－2－A
8. 7－5－4－3－A
9. 7－5－4－3－2
10. 7－6－3－2－A

② 無同花、順牌的情況

1. 5－4－3－2－A
2. 6－4－3－2－A
3. 6－5－3－2－A
4. 6－5－4－2－A
5. 6－5－4－3－A
6. 6－5－4－3－2
7. 7－4－3－2－A
8. 7－5－3－2－A
9. 7－5－4－2－A
10. 7－5－4－3－A

在高撲克牌法中這是相當大的牌，但在低撲克牌法中，這樣的牌十分糟糕。然而，在不同的場合，以低撲克牌的情形來看，也有人認為這樣的牌沒有任何作用。

不管這個規則被不被接受，都必須在遊戲前就事先規定好，我們都認為將順及四點牌在低撲克牌中規定其沒有任何作用，而在高撲克牌中有其效果，這樣的規則較合常理。

上圖是低撲克牌法中幾種牌的排列，有其強弱之分，其中將有順及沒有的作了比較，請多加參考。

這回我是d

② 七張牌的高低撲克牌法

在高低撲克牌法中最受喜愛的便是這個七張牌的高低撲克牌法。現在我們以實際戰例的方式來說明它的規則。

參與遊戲的人數以七人為限，且七人最為適當，若是三人以下則十分無趣。這次遊戲也是以a～g七人為代表，至於你則是d。

和前面一樣也有下注最高額度的限制，但是，這次是在一回合的下注時間中，一個人只能加下賭注三次，不能超過。

規則

● 第一張翻開的牌

	a		
◆ 3	b		
♥ K	c		
♣ J	d		
◆ 4 ♣ 2 ◆ 7	e		
♣ 5	f		
♥ 8	g		
♠ A			

圖一

你的秘密牌是◇7和♣2，下注由g開始。

黑桃A！

在高低撲克牌法中，賭注特別的大，深具危險性，故有此一規定。

至於遊戲的進行和四段下注法中的七張牌的玩法是一樣的，然後在最後拿到最大牌者和拿到最小牌者，可以平分賭注的籌碼。而在低撲克牌中也承認順及四點牌的存在。

遊戲的進行方法

那麼讓我們開始來玩吧！

a是發牌者，發給每位玩者二張秘密牌及一張向上牌，如圖一所示。接著開始第一回合的下注，決定誰為第一個下注的人，則採用高撲克牌法的規則，也就是由打開的牌中最大的那人開始下注，g拿到黑桃A，故由他開始。

●第二張翻開的牌

♠6	♦3		a
♥10	♥K		b
♠3	♣J		c
♥5	♥4	[♦2][♦7]	d
♦10	♣5		e
♠8	♥8		f
♣4	♠A		g

圖二

至今為止你手中擁有的都是低撲克牌，那麼敵手是誰呢？

接著a、b、c都跟進，再來就輪到你了，由於這是第一回合的下注，你不能立刻便判斷勝負。你的三張牌數字都很低，如果把目標放在高撲克牌上是不利的，在玩高撲克牌時要選擇退出，但在低撲克牌中還是有致勝的可能性，所以，決定跟進，e和f也跟進了。

發第二張向上牌，很幸運地，又拿到一張數字較低的牌，所以，你乾脆以低撲克牌為目標，然後觀察牌較差的人。

擁有一組8的f下了五十枚籌碼，恐怕f的牌不是三分牌便是有二分牌，因為只有一組8是不太可能押下五十枚籌碼的，因此，f似乎不是你的目標。

接下來的四人跟進，這四人鎖定的目標目

♥A	♠6	♦3	▨ a
♣K	♥10	♦K	▨ b
♦9	♠3	♣J	▨ c
♦J	♥5	♠4	♣2 ♦7 d
♠Q	♥10	♣5	▨ e
♥Q	♠8	♦8	▨ f
♣7	♥4	♠A	▨ g

圖三

● 第三張翻開的牌

前還不是很清楚，但應該有人也是以低撲克牌為目標，特別是a和g要多加注意。

如果你接下來的三張牌中能拿到一張a或3或6，則會形成相當大的低撲克牌的組合。

如果現在就加下賭注，危險性還是太大了！因為已有好幾張3、6，及A出現了，如果現在加下賭注，會給F下更大賭注的機會。

因此，還是跟進，最後的e也跟進了，還沒有人退出。像這樣不管牌好壞都抱著希望的玩法，提早退出的人便少了，這也是這個遊戲令人害怕的地方。

第三張的向上牌，情形如圖三，b拿到了一組K，很可惜！你想要的牌還沒有出現。b首先決定觀牌，你也只能跟進，e也跟進，f

成最後的低撲克牌嗎？

仍無人退出。a的賭注愈下愈大。a想完きた

● 第四張翻開的牌

♠10	♥A	♠6	♦3		a
♠4	♣K	♥10	♥K		b
♦2	♦J	♥5	♠4	♣2 ♦7	d
♣9	♥Q	♠8	♥8		f

圖四

有三人退出了，至於 a 準備如何呢？

則下十五枚籌碼，接下來的g退出，敵人減少了一個。

但是，a在十五枚籌碼上又加了五十枚，a確確實實以低撲克牌為目標，是一大威脅。

低撲克牌中最大的組合是6、4、3、2、A的組合，難道說a已拿到了這樣的組合嗎？

接下來的b跟進，c則退出，你也知道危險，只出六十五枚跟進，e是退出，最後的f則跟進。只剩下四人了，其中的b及f恐怕是以高撲克牌為目標，而你和a則是以低撲克牌為目標。

第四張的向上牌如圖四，你手中拿到了一組2，事到如今更沒意義了，但可能會對也是以低撲克牌為目標的a造成妨礙。b仍然是選

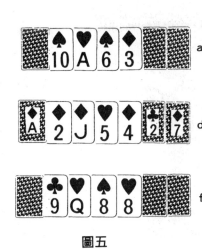

圖五

●最後的秘密牌

擇觀牌，你也跟進，f則下了一百枚籌碼，大概完成了福爾豪斯了。

接著，a又下了五十枚籌碼，由這一點看來反而證明了a並未拿到最大的低撲克牌的組合，為什麼呢？如果a是低撲克牌中最大的組合，勝負已十分明顯，是a和f，那麼一定要逼得對方退出才是上策，也就是a應該會逼得你退出才是。

這樣還是有機會的，b退出後你拿出一百五十枚籌碼跟進，但f竟然將手中所有的籌碼全部押下去，一百五十枚又加三百五十枚，共計五百枚籌碼。

這是當然的事，因為b退出了，能和a爭高撲克牌勝負的人已沒有了，現在他只賭剩下

這時你可能散牌或可完成同花

・91・

的對手會跟進或退出，這就是高低撲克牌法的魅力及其魔力的所在。到現在你和 a 已沒有退下的道理，把餘下的三百五十枚籌碼也押下跟進，狠狠地賭一次勝負。

發最後一張牌了，好不容易等待中的 A 出現了，形成 7、5、4、2、A 的低組合，f 已沒有籌碼可押，而 a 和你也沒有勇氣再押，於是跟進，這一局的比賽終於結束了。

如果是一般的撲克牌打法，此刻就直接攤牌了，但高低撲克牌打法還有一道手續，那就是宣言。

宣言

這時候要宣布自己在這一局遊戲中是以高

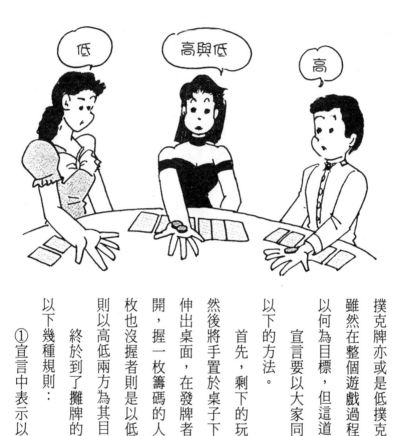

撲克牌亦或是低撲克牌為目標，這就是宣言。

雖然在整個遊戲過程中我們大致可知道彼此是以何為目標，但這道手續仍不可省。

宣言要以大家同時進行為原則，可以採用以下的方法。

首先，剩下的玩者每人手中握兩枚籌碼，然後將手置於桌子下，以一手握住幾枚籌碼再伸出桌面，在發牌者的號令下大家一起把手張開，握一枚籌碼的人是以高撲克牌為目標；一枚也沒握者則是以低撲克牌為目標；兩枚皆握則以高低兩方為其目標。

終於到了攤牌的時刻，但籌碼的分法也有以下幾種規則：

①宣言中表示以高撲克牌為目標的人中，

要對分所有籌碼時，如果多出一枚則由高撲克牌的人贏得。另外，若高撲克牌及低撲克牌各有二人時，每人只可得到四分之一。

在高低撲克牌中，若沒有宣言而直接攤牌，稱之為「CARD SPEAKS」，亦無所謂。

和以低撲克牌為目標的人中，牌最大的兩人可平分所有籌碼。

②如果沒有一位是以低撲克牌為目標時，高撲克牌中獲勝的人可以拿走全部的籌碼，相反亦是。

③高、低兩方都宣言者，如果都勝兩方，可以取走所有賭注，但一旦輸了其中一方，則拿不到任何一枚籌碼。但如果有兩人是以高低兩方為目標，而兩人又各勝一方，則兩人可平分所有賭注。

那麼，我們實際地來作一次宣言吧！先取二枚籌碼，然後置於桌下，由於你拿到的牌可以高低兩方都宣言，但如果你輸了一方，則你的賭注全部要失去，且f拿到的牌可能是福爾

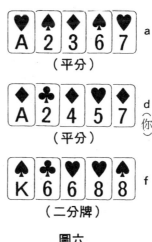

（平分）　a

（平分）　d（你）

（二分牌）　f

圖六

豪斯，所以，你只決定要宣布以低撲克牌為目標。將籌碼置於掌心握著，然後將右手伸出放於桌上，其他兩人也相同。

在發牌者的指示下同時將手張開，果然不出所料，只有 f 是以高撲克牌為目標，你和 a 是以低撲克牌為主。因此，不論 f 的牌如何，他肯定可以拿走一半的賭注，剩下的就要看你和 a 的勝負是如何了。

接著，由最後下注的 f 開始攤牌，結果不是福爾豪斯而是二分牌，如果你是以高撲克牌為主的話，則你就贏定了，但是，你輸了，真正的敵人或許不是 a 而是 f。接下來你和 a 也將牌打開（圖六），還好你勝了，賭注由你和 f 平分，而如果你是以高、低兩方為主的話，

在低撲克牌中通常無法完成同花及順牌，因此，5、4、3、2、A是最大的牌。

則所有賭注都歸你一人。

♠5 ♠4 ♠3 ♠2 ♠A

右邊的牌，以低撲克牌的觀點來看是最強的，但若是以高撲克牌來看，則可能形成順且同花。

③ 高低撲克牌法的變化

縱橫如意

這遊戲與其說它是高低撲克牌法的變化，還不如說它是高撲克牌及低撲克牌組合起來的遊戲，基本上它也是撲克牌換牌法的一種。

剛開始是以高撲克牌中的J基準打法開始以上的牌時，也就是全部人都pass時，遊戲突然轉變成低撲克牌的撲克牌換牌法，所以不會有玩不成J基準打法的情形產生。

（參照第五十七頁），但沒有一人擁有J一組

在登峰造極法中，最初拿到的七張牌中要有三張傳給左邊的人，如果你發現的牌如左圖，該放棄哪三張呢？

♥	A
♠	Q
♦	Q
♥	10
♠	6
♣	4
♦	3

通常在低撲克牌的撲克牌換牌法中並不接受順牌及四點牌。

在宣言時想以高、低兩方為目標是不可能的。

若留下一組Q及A，則可以高撲克牌為目標；放棄二張Q及10，可以低撲克牌為目標，如果左邊的人也是以低撲克牌為目標，則此計策便十分成功，即使他的牌不錯，他也是散牌，但你別忘了自己也遭受到同樣的危險。在這個遊戲中，

登峰造極

這是由至目前為止我們說明過的撲克牌換牌法、四段下注法、高低撲克牌法綜合而成的遊戲。

首先發給每人七張秘密牌，每人各自看自己的牌，然後是第一次的下注。接下來每位玩者由自己的七張中抽出三張，蓋著置於自己左側桌上，然後拿起自己右邊人所放的三張牌，加入自己的牌，總之，就是把自己的三張牌給左邊的人。

接著，再從七張牌中選出二張丟到桌子中

央，只留下五張牌，當然，這留下的五張牌是最好的，且不管是高撲克牌或低撲克牌，然後進行第二回的下注。

下注後，每人從自己的牌中抽出一張，在發牌者的指揮下一齊打開，然後進行第三回合的下注，接下來的第二張、第三張、第四張也是以同樣情形打開、下注。這樣一來只剩下一張秘密牌了，打開四張牌共進行了六次下注，這時要先宣言再進行攤牌。

關於此遊戲的困難度及趣味性，請各位讀者自行體會。

第五章 梭哈(Poker)、橋牌(Bridge)

1 梭 哈

不知道梭哈是什麼的人，想必在美國的電影中看過。梭哈起源於美國，也盛行於美國，它是一種賭博的遊戲。目前在世界各地，梭哈已成了世界通用的一種消遣遊戲了。

乍見之下，梭哈似乎是單靠「運氣」決定一切的一種牌局，但事實上，個人的技術和下注的方式對牌局的勝負，有著重大的影響力，從梭哈的牌桌上，可以充分地觀察出人性的優劣點，也可透過梭哈，獲得無窮的樂趣。

首先先介紹一下梭哈的特殊用語。

【參加費】 參加比賽的費用。各家最初繳交一固定的籌碼，英文說「Entry」。

【Pot】 一次賭注。

【下賭】 （Bid） 拿出籌碼賭的意思。

【開牌】 （Open） 剛開始下賭，沒有一對J以上的牌，不能開牌（公開）。

【開牌者·公開者】 （Opener），有開牌權利的人。

次。

【加賭】下的籌碼比前一位多，互相比賽下賭。打賭（Bet）一個人一輪迴只能一

【跟】（Call）下和其他家相同的籌碼，保持繼續比賽的權利。

【Hold Card】最初發的面朝下的牌。

【Draw】梭哈的 Draw 是從莊家那兒取得同數捨棄不用的手牌。

【Drop】退出，從比賽中退出。當手牌不佳，勝不過別人時，棄權的行為。

【派司】（Pass），沒有 Opener 時，可免宣布。

【帶過】（Check），行第二次派司的一種，對於別人的下注（Bid），保留「叫」的權利，以觀看局勢變化。

【Board】牌面向上的四張牌。

【現牌】（Show Down），下注之後，公開各自的梭哈手牌（Poker Hand）。

【鬼牌】（Wild Card），可以用來代替任何一張牌，通常都使用「小丑」（Joker），有時也可用2來代替。

【梭哈牌面】（Poker Hand）決定勝負的小牌面，全部有十種，由五張牌來組合。

① 梭哈牌面（Poker Hand）

梭哈牌面的大小是世界各國適用的，不嫻熟之，便無法參加比賽。全部有十種，依照大小順序來介紹。

① 五張牌（五條）（Five Card）五條必須使用鬼牌，集合各種同位牌和鬼牌便是五條。A的五條最大。

② 同花大順（Royal Straight Flush）在同花牌中最高分的連牌（Straight），也就是A—K—Q—J—10的連牌（Sequence）。

③ 同花小順（Straight Flush）A—K—Q—J—10以外的5張連牌，例如紅桃6—7—8—9—10。

④ 四條 同位牌四張一組，亦可使用鬼牌，但是，比起四張一組的同位牌是算小的一點。

⑤ 葫蘆（Full House）同位牌二張一組和同位牌三張一組所組成的牌。由一對和三條所組成。

五條

同花大順

同花小順

四條

葫蘆

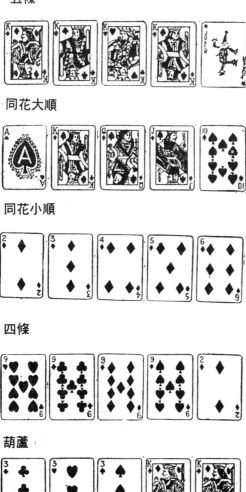

⑨二對（Two Pair）二組二張同位牌，另外一張其他的牌也沒關係。

⑧三條（Three Card）三張同位牌（五張牌之中）。

⑦順牌（Straight）只要是5張連牌（Sequence），不是同一花色也無妨。

⑥同花（Flush）由同一花色的牌5張所組成的，和數字的順序無關。

賽。

①～⑩我們稱之為梭哈牌面，不論接到什麼牌，都應儘量將之組成大一點的牌來比

⑪雜牌（No Pair）不屬以上①～⑩的任何一組。

⑩一對（One Pair）同位牌二張一組，其他三張無關的牌。

同花

順牌

三條

二對

一對

圖一

② 取牌梭哈（Draw Poker）

〈**參加人數**〉約二～八人，五～六人最適當。

〈**使用牌**〉含鬼牌的一副牌（53張）。

〈**牌的大小**〉A、K、Q、J、10、9、8、7、6、5、4、3、2、A。A能用在最高和最低二種情形。同位牌時都是最高，換言之，相同梭哈牌面的話，A就算最高分。

〈**鬼牌**〉通常是使用「小丑」來當鬼牌，可以通用於任何牌。有四張同位牌，再有一張鬼牌，就是五條了。

只要有一張鬼牌，至少會有一對。

有些情形只規定鬼牌可以用來代替A、同花、順、同花順的組合。此時的「小丑」

（Joker）稱為「袋袋」（Bag）。

另外，有時也有人以各種花色的2，或One Eye Card（獨眼牌）來當鬼牌。但一般不常使用。

〈決定席次〉正式的梭哈，莊家（Banker，管理籌碼者）坐在自己喜歡的位置，若是莊家在的話，則發牌者先選位置，莊家坐在發牌者的左側。

其他各家則倒牌，依照牌的大小，坐在頭子的左側。

若是沒有莊家，則倒牌最大者依次坐在發牌者的左手邊。

但是在一般的比賽，就不需要用這種決定位置的方法。只有在有某家要求以正式決定席次法時才需要這麼做。

〈發牌法〉先前請志願者洗二次牌，第三次牌由發牌者自己洗一洗，最後請志願者倒一下牌，便可開始發牌。

發牌者一張一張地發牌給每一家，發牌時牌面要向上，誰最先拿到 J 就是莊家，以後相互地由逆時鐘方向的人來擔任莊家。

當上莊家的人一張一張地分牌，共發五次，每人五張。各家要以這五張牌來湊出梭哈牌面（Poker Hand）。

剩下的牌就當牌墩（Stock Card）放在莊家的面前。

〈過關者的決定方法〉

在未發手牌之前，全體要出參加費。

①拿到手牌的任何一個人，若是有牌面（**Hand**）在一對以上的，可以下注；只要有一個人下注，爾後的人不一定要一對J以上才能下注。

②只要有人下注，可以接著下注或是「派司」，在要下注時，將籌碼拿出場前，可宣布加注或是「跟」（**Call**）。

加注所下的籌碼必須高於「跟」所下的籌碼，而且必須說出要加注幾個籌碼。

③加注一次以後就不能再加一次。

④沒有人打賭（**Bet**）、大家都「派司」時，要再出一個籌碼（當作加入比賽費用），然後發牌。

⑤對於最高下注的人，沒有人加注，都叫「跟」或是退出，就算結束第一局。

⑥加注人或是跟的人才算是「過關者」（**Active Player**），也必須拿出和加注一樣的籌碼。宣布退出（Drop）的人就不能再玩。

〈取牌的方法〉

①過關者有二人以上時，為了換手牌，可以取牌（**Draw**）。取牌順序由莊家左側

的那位開始。

②有些人在取牌之初就有很高的梭哈牌面，不換牌也無妨。

但，即使有四金剛（Four Card），再取張牌可能會變成「五金剛」（Five Card）。

廢牌可以蓋著打出，去換同張數的牌。

如圖二，A的情形，他只有一對Q，所以扔掉6、8、A三張牌，並換取三張牌，希望能變成Q的三條或四金剛。在換取的牌中，可能也會出現個一對什麼的。

B的情形，扔掉3和K牌，希望和8、9、10或來個連續牌（Sequence）。只要有7和J、6和7、J和Q就能排成順（Straight）。

③莊家自己也可取換牌，換牌時必須告訴大家要換幾張牌。

圖二

④每家都換牌之後，牌墩用完了，可將棄牌收集切洗，再度當作牌墩來使用。

〈第二次的下注〉

①每個過關者完畢換牌後，要好好重新檢討新的手牌。有時會換成好牌，有時反而每況愈下。

②從第一次下注開張的人開始Check。不過從頭開始下注（Bid）也無妨。只要有某個人下注，就不能Check了，在這一回合中依照順序地每個人要宣布「退出」（Drop）或是「跟」（Call）或是加注。

③和第一回合相同，除了退出的人之外，每個人出籌碼，繼續再下注下去。

〈攤牌〉（Show Down）

①大家都退出之後，剩下的最後一位，可以將牌桌上的大家下注的籌碼收歸己有。

②下最高注的人和跟的人要公開5張手牌。

③依據手牌之中的梭哈牌面（Poker Hand）來決定勝負。當然，勝者可以收取全部的籌碼。

〈莊家〉（Banker）

事先決定好莊家，就會很方便。莊家經常是不參加比賽，只管理籌碼。

各家積蓄了一固定的籌碼之後，可以交給莊家保管，如果沒有籌碼的話，可以向莊家借。

在比賽之前就要決定好，一個人要持幾點的籌碼，並平均將籌碼分給各家。

梭哈是利用籌碼來計分的，請務必將籌碼收藏好。

③家庭適用的梭哈

將取牌梭哈（Draw Poker）簡化之後，改變成適合一般家庭的簡易梭哈。

但是仍然採用梭哈牌面（Poker Hand），可以充分玩味下注和勝負的刺激。

〈參加人數〉約二～六人。

〈使用牌〉含小丑牌的53張牌。

〈牌面大小次序〉A、K、Q、J、10、9、8、7、6、5、4、3、2。小丑牌當鬼牌，可以取代任何一張牌。

〈發牌者〉莊家由自己左側開始，一張一張地來回每人各發五張。

《比賽進行法》發五張牌之前，每個人要出個「參加費」。

①由莊家左側的人開始，依次地交換牌。

拋棄不用的牌，以便向莊家換取需要的牌，莊家自牌墩中抽牌發給需要換牌（Draw）的人。

手牌很好，不想換牌也沒關係，而手牌很差勁，想全換也無妨，來個五張換五張，也蠻新鮮的。

②繞一周換牌之後開始下注。也是由莊家左側開始，依次地下注，若是方才換了牌還不理想，自己覺得沒有勝算的信心，可以棄牌退出。

③下注數目不限制，但是，最高下注額最好是事先有個高標準是比較好的。

④不能比前者下的注還少。A下2個籌碼，B又加2個，C就必須下5個以上或是下4個叫「跟」，要是覺得不利，可以放棄前已下的注，喊「退出」（Drop）。

發牌者（此時是莊家）也要同樣地下注。

⑤三次都是同一個人加注，其他也有人跟的話，此時加注者和跟的人必須現牌比大小，贏的人可全部收下籌碼。

⑥當然有一個人下注，其他人都退出的話，比賽就告終了，下注的人也可取走所有籌碼。

梭哈除了這些之外，還有「傑克梭哈」等各式各樣。

2 橋　牌（Bridge）

橋牌是歐美各國，尤其是英國自古以來便很流行的比賽。最有趣、刺激的不僅是靠牌面的手氣，更重要的是可運用個人的智慧來主宰牌局。

比賽時有一些橋牌專用語，例舉如下以供參考。

【跟】也就是宣布跟牌（Call），在橋牌之中跟牌的術語有派司（Pass）、下注（Bid）、加倍（Double）、再加倍（Re Double）。

【派　司】派司意思就是不跟牌；手牌不佳，便可將下注的權利讓給左邊的人。

【下　注】（Bid）：發表契約（Contract）的數量，為了要成為宣布者（Declarer）而競爭，稱為Bid。

【拍　賣】（Auction）競爭之意。

【契　約】（Contract）宣布打一局（Trick）的籌碼數。

【加　倍】宣布將別人的 **Bid Contract** 加倍。英文是 **Double**。

【再加倍】（Re Double）在加倍後的下注（Bid）再加倍。

【No Trump Bid】契約中不指定王牌的下注。

【Suit Bid】契約中指定王牌的下注。

【Opening Bid】最初時發表下注數目，稱為「公開下注」。

【加　注】在下注的籌碼中，再加一些籌碼。

【Declarer】下最高注，決定契約（Contract）的人。

【傀　儡】（Dummy）宣布者的伙伴（Partner）。不直接參加比賽。

【防禦者】（Defender）宣布者的對手。

【Trick】跟著台牌打出的三張牌，稱這四張牌為一個 **Rick**（回合）。

【Lead】在 Trick 中打台牌之意。「領頭」之意。

【Leader】領頭的人。

【Odd Trick】多餘的 Trick··從 Declarer 獲得的 Trick 之中扣除六個 Trick 剩下的 Trick 數。

【超　點】（Over）Declarer 獲得超過契約以上的 Trick 時的 Trick。

【未超點】（Under）和超點正好相反，這是指宣布者不能獲得如契約（Contract）中所預定的 Trick 數。

【三賽二勝】三回合中勝二回合。

【Grand Slum】全部獲得十三個 Trick。

【Small Slum】十三個 Trick 之中，獲得十二個 Trick。

【Owner Card】王牌的時候是 A、K、Q、J、10··No Trump 的時候是各種 A。

【三賽一勝】三回合勝一次。

① 合約橋牌（Contract Bridge）

〈參加人數〉四位。每組二人來比賽。

〈使用牌〉除去鬼牌的一副牌（52張）。

〈牌的大小〉 A、K、Q、J、10、9、8、7、6、5、4、3、2。

〈分組法與決定分牌者〉 比賽之前，將四個人分成二組。方法是每人抽一張牌，抽出牌面最大和最小的二人一組，中間二人一組。

抽到最高的牌面者成為第一回合的發牌者，各找喜好的位置就坐。分牌者的伙伴坐在對面，另一組兩位也相對而坐。

〈分牌法〉 分牌者洗好牌後，讓隔壁者倒牌。此倒牌的規則是左右的兩疊牌至少必須是四張。

由左至右來回各發十三張，原則上是一回發一張，發十三次。

但若得對方同意，一次發二張或三張也無妨。

〈比賽的勝負決定法〉 橋牌是由下列二種方式來決定勝敗的。

①宣布者（Declarer）要獲得如契約（Contract）所規定的「詭計」（Trick）。

②宣布者的對手（防禦者）就阻礙對方不能如契約地獲得「詭計」，阻礙越多，得分最高。

最後在比賽中三賽二勝者是勝利者。

〈比賽進行法〉

①Auction（拍賣）：

發到十三張牌之後，各家看牌，來競爭。

競爭方法是藉著下注來進行。

②下注的方法：

下注是宣布以何種種類的牌（王牌）可得多餘的「詭計」。

所謂 Odd Trick 是從宣布者獲得的 Trick 之中扣除六個以後的 Trick 數。一次比賽有

十三回合，所以扣除六個之後，Odd Trick 可能是一～七個。

Bid）或是加倍（Double），或是再加倍（Re Double）。

一個人下注之後，其他的人考慮自己的手牌可以叫（Call）派司（Pass）或下注（

此時分成一組的對手不能互相看牌，藉著「叫牌」（Call）來推測對方的手牌，互

相協助地下注下去。

對於前者所下的注，次一位下的注不得少於前者的。

Odd Trick 數字大的人是贏家。但是相同時，依照黑桃、紅桃、紅磚、梅花的大小

順序來決定大小。No Trump（牌中不指定王牌）時是依據黑桃大小來決定勝負。

一個人下注♥2，相對地下一位想用紅磚或是梅花下注的話，必須是3以上的Odd Trick。若同樣是2，使用黑桃或是No Trump才可以下注。

③Call的順序：

Call由發牌者開始。可以Call派司、下注、加倍、再加倍的任何一種。

在一回合四個人都叫派司，沒有人下注時，立即停止重新再決定一個發牌者，重新發牌，開始另一局。

對於某個人的下注，必須經過其他三個人叫派司，比賽才開始。

此時跟（Call）下注，稱為契約（Contract）。

④加倍和再加倍：

對於比自己早Call的下注（Bid），可以叫加倍或再加倍。而在什麼時候叫呢？對方叫了Odd Trick，我方再提高一個或是二個也對勝負無幫助；在有信心擊破對方時，可以叫加倍，若對方也加倍時，你仍有更大自信時，可以再叫再加倍。

加倍是Odd Trick的分數的二倍，再加倍是加倍後的倍數，勝負將以極大的分數來

競爭。

對於加倍和再加倍的籌碼，下一個人下注比前面的人大時，加倍、再加倍就不算，在大家派司之後，此叫注就成了契約（Contract）。

加倍或是再加倍的 Call，只要有其他三個人叫派司，叫加倍或再加倍的，就成了契約（Contract）。

⑤叫牌（Call）和下注（Bid）的範例：

四個人的牌如圖三～六。A 是發牌者，所以由 A 先叫牌。A 的牌不怎好，但紅桃張數很多，為了要試探對方，尋問伙伴的樣子，於是下注「紅桃2」。

B 的牌不錯。但是也要看伙伴的牌來決定良否，不過在 No Trump 之中也能得勝。

平常若是想在 No Trump 之中獲勝，只要假裝跟著叫「黑桃2」就可以了。

C 的牌不太好，紅桃只有 J、9、7 三張，合起來牌很差。在此為了讓對方瞭解自己的紅磚很強，於是叫「梅花了」。這是相當大的冒險，要是這成了契約就糟了。

所幸地，D 有六張黑桃。因為 D 的伙伴用黑桃下注，所以估計他有好的牌，於是叫了「黑桃了」。

圖三

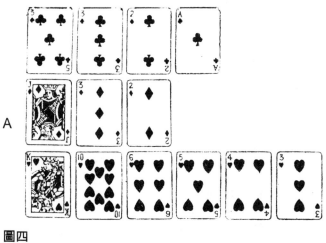

圖四

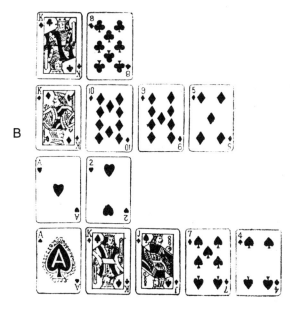

圖五

C

圖六

D

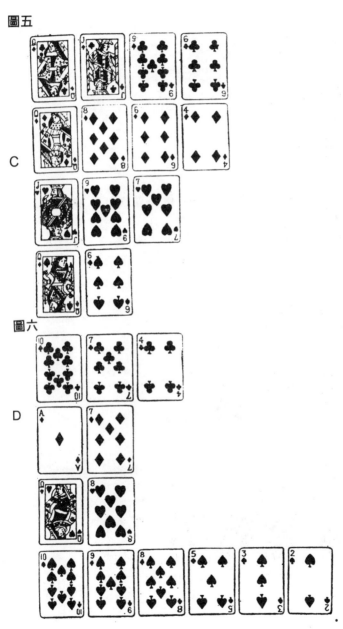

再又輪到A了。對於伙伴所叫的梅花，A雖然有，但是沒信心，於是叫派司。原因是A也沒有叫四張紅桃的信心。

B對於伙伴的「黑桃3」有信心，於是加到「黑桃4」。

C只好叫派司。

黑桃四張若是成為契約，則B、D組必須取得黑桃的十個 Trick。D雖然認為下注超過十個是危險的，但很有自信地認為是拿到十個沒問題，於是叫「加倍」。

如此一來，大家都叫派司。B也認為再多就易生危險，於是也叫派司。

如上的叫牌，每個人依據自己的手牌或是對手及伙伴的叫牌來下注。

⑥宣布者（Declarer）的決定：

如上所述，各家依次叫牌，對於任何一個人的叫牌，三個人都叫「派司」的話，競賽（Aucltion）就算結束。

以上的未叫派司的人（叫注的人）的下注數就是契約，下此注數者的人就是宣布者（Declarer）。

宣布者的對方叫做 Dummy（傀儡），相敵對競爭的二個人叫做防禦者（Defender）。

⑦比賽的開始：

決定了宣布者之後，可以開始比賽。由宣布者左手邊的人防禦者領先（Lead）打一局，傀儡要將手牌全部攤開放在桌面上。

傀儡的手牌由宣布者來移動，代替傀儡將牌打出去，其次再由防禦者、宣布者的順序來出場牌。

⑧傀儡的工作：

傀儡的手牌將各花色大小排列好，王牌放在最右端。

傀儡現牌之後，出牌也委託宣布者來進行，所以可以說是退出比賽了。

⑨出牌方法：

Trick Play 由左至右，順時鐘方向來進行，四張牌打出場時才算成立。

Leader 從自己的手牌中，任意打出一張牌。**Trick** 和勝負有很大的關係，所以仔細考慮好之後，再決定打出場的牌。

Leader 以外的各家在手牌中，若有和台牌同花色的牌時，一定要打出來。沒有相同的，可以打王牌，或是出其他花色的牌也沒有關係。

在一回合的 Trick 中，全部的牌都是同花的話，最高的牌是勝利者，若是有王牌，則王牌最大。；有二張王牌以上時，以王牌的牌面較大者為贏家，可取得此 Trick。但是出的牌和台牌花色不同，牌面再高也枉然。

可將獲得的 Trick 四張一組的面向下排列好。

加上述十三次，直到手牌用完為止。

在比賽半途就取得契約以上的 Trick 也無妨，得的愈多分數愈高，可以繼續到最後，得的分數將更高。

〈得分的計算〉橋牌的得分是藉著 Trick 數來計算 Trick Score 和獎金得分。

十三次 Trick 結束之後，數一數各組獲得的 Trick 數，如此的來計算。

①超點（Over Trick）：

宣布者若能獲得如契約的 Trick，就可得和 Trick Score 相同的分數。

在獲得超過契約的 Trick 時，就成為 Over Trick，依據獎金得分表(I)來加分。

契約是「梅花2」，獲得九個 Trick 的話，就是多出三個 Trick，比契約多，成為超點（Over Trick）。

②未超點（Under Trick）：

宣布者獲得低於契約以下的 Trick 時，稱這不足額的 Trick 為未超點。

依照獎金得分表(I)，宣布者要將未超點的分數給予防禦者。

③三賽二勝：

比賽三回合，勝了兩回合。最初一次敗，又勝了二、三回合，稱為「三賽二勝」，

和二勝不敗有得分上的差異。

④三賽一勝：

比賽三回合中，勝了一回合。

⑤Owner Card：

王牌的 A、K、Q、J 稱為 Owner Card，可以得到特別的分數。

• 一個人擁有四張 Owner Card……年終獎得分100分。

• 一個人擁有五張 Owner Card……年終獎得分150分。

• No Trump 的契約時，各種 A 的四張也成為 Owner Card，若在手牌中有四張 A……

…150分。

如上方法，將得分加到原先的得分中。

⑥ Slum：

• Grand Slum：宣布者下注 Odd Trick（要奪取全部的 Trick）時，在能獲得七個 Trick 時，給予的年終獎得分。

• Small Clum：宣布者下注取得六個 Odd Trick，在取得和下注所預言相同的 Trick 時。

〈總分〉依照下列的表統一合計各組得分。就可算出得分的情形。

獎金得分表 II 所示，加倍、再加倍和 Owner Slum 三賽二勝的得分沒有關係。

沒有下注，而完成 Slum 時，Slum 的得分無法取得，只能計算 Over Trick 部分的得分。

有時會在半途中停止住。此時只要有任何一方是三賽一勝，另一方的 Trick Score 掛零的時候，要給另一方 50 分。

勝時 Odd Trick 數和契約的種類		不是加倍時	加倍時
梅花、紅磚各一個		20	40
紅桃、黑桃各一個		30	60
No Trump	最初的一個	40	30
	自第二個起	80	90

• 以梅花二張為契約，若獲得 8 個 Trick，如下注的一樣，梅花一個 20 分，得分是 40 分，若是有加倍的話，則是 80 分。

獎金得分表（Ⅰ）

		宣布者不是 三賽一勝時	宣布者是 三賽一勝時
宣布者	每一個 Over Trick	30	30
	每一個加倍的 Over Trick	100	100
	加倍或是再加倍時，獲得如契約中的 Odd Trick	0	50
防禦者	每一個 Under Trick	50	100
	加倍時最初一個 Under Trick	100	200
	第二個開始	200	300

獎金得分表（Ⅱ）

手牌的得分	Owner Card	四張 Owner Card	100
		五張 Owner Card	150
		在 No Trump 中集合四張 A	200
宣布者的得分	Slum	下注以後獲得的 Small Slum	500（750）
		下注以後獲得的 Grand Slum	1000（1500）
	Point 三賽一勝	2 比 0 勝時	700
		2 對 1 勝時	500

• （　）內的得分是三賽一勝時的得分。

撲克牌規則詢問信箱

Q 在下注途中，手中的籌碼已經沒有了，這時對付對手的方法只有跟牌嗎？

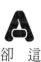

A 這是在撲克牌遊戲中經常發生的問題。例如，你只剩下三十枚籌碼，而你前面的人卻下了五十枚的賭注。在撲克牌中通常不能在下注途中補充籌碼，這時你只有二種選擇，一個是退出比賽，一個是把三十枚籌碼都賭下去，暫時不管勝敗。

像這種在下注途中因為籌碼不夠，而將所餘籌碼一次下注的人，不能再繼續下注或跟牌，但可以留到最後攤牌時而不必退出。但即使最後是他贏，他也不能將所有下注籌碼拿走，他只能得到和下注相當的那一部分。

讓我們看個例子，a、b、c、d四人在打撲克牌，手中的籌碼，a是三十枚，b是五十枚，c和d則各擁有一百枚以上。隨著賭注的增加，首先是 a 將三十枚全部賭上了，接著 b 也將五十枚賭下去。結果 c 和 d 一直賭到九十枚籌碼遊戲才結束。

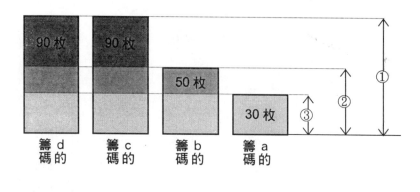

籌碼的d　90枚

籌碼的c　90枚

籌碼的b　50枚

籌碼的a　30枚

① ② ③

下注的所有籌碼則如上圖所示。

接著四人要攤牌了，結果是：如果c勝d的話，勝者可把所有籌碼取走；但如果是b勝的話，則b可拿走的籌碼如上圖②的部份所示，只有一百八十枚，剩下的八十枚則由c和d中較大者取得。如果順位是a、b、c、d的話，a可拿到的部分是如圖③所示的一百二十枚籌碼，b則從②拿走③部分，就是六十枚，c則①拿走②部分，為八十枚，d則得不到任何籌碼。

很麻煩，但若從圖中來了解則簡單多了，由贏的人開始照順序拿便對了。

然而這種一次下注的人畢竟是撲克牌規則中的例外，不能毫無限制，所以在比賽前，特別是某些賭博場合中，都會事先規定這種情形每人只可發生兩次，這樣的規定是有必要的。如果已發生兩次，則這個人便喪失了繼續比賽的資格。

Q 和友人一齊玩撲克牌時，他說黑桃的四點牌較紅心四點牌強，真的嗎？

A 這個問題相當麻煩，因為在全世界並沒有通用的撲克牌規則，一起玩撲克牌的人經常會對規則產生爭執，如你問題中提到的，撲克牌中的四個花色（♠、♥、◆、♣），把它們的大小分別得很清楚的人也有，在外國並沒有這種規定，所以，這恐怕是自行演變出的規定，是怕在遊戲當中會引起不平所創造出的規則也說不定。

但在許多規則仍是相當混亂，例如以下的三個例子，請比較看看。

其中最大的是哪一個呢？有人認為是有一組黑桃的②，也有人認為是有♠A的③，這都是錯的，應該是叫最後一張牌來決定勝負，所以是①獲勝，②和③平手，這才是正確的判定方法。

如果怎樣也無法判出勝負的話，則由玩

◀最後一張

8 的一對牌

者彼此協調，但這只限於用最後一張牌來決定勝負這個原則上，這種情形可能在六千五百次中才會發生一次。

Q 這也是在和友人玩撲克牌時聽到的，在第一次下注時間時不能觀牌，一定得決定下注或退出，這究竟是否正確？

A 觀牌的規定也有許多不同的說法，相當麻煩。這在本書中也沒有詳細提出，難怪讀者會有疑問。另外，如問題中提到的，在第一回合下注時不能觀牌，也有這樣的規定，但在遊戲開始前應事先規定。

本書中對觀牌的解釋是不必賭下任何一枚籌碼，就這個想法的話，也就是你不作任何判斷所以不下任何籌碼。

在下注時通常有最高下注金額的限制，但同樣的也有最低下注金額的限制。如果最低下注金額規定為一枚籌碼

的話，當然就沒有觀牌這個規則存在。

但在第一回合下注時不能觀牌的規定，會讓人覺得沒什麼意思，由於每個人都已先繳了參加費，在一開始時就已被承認參加這遊戲了，假使這時候每個人都跟著觀牌，遊戲仍然可以進行下去。最重要的還是每位玩者要事先取得共識，遊戲才能順利進行。

Q 在撲克牌中是否也如玩麻將時，在拿到一組相當大的牌時可以得到特別高的點數，有這樣的規定嗎？

例如，手中拿到了順牌，臉上不要露出得意神色，如果他人全部退出，也甭將牌打開，只要平和地再進入到下一局的遊戲，這樣不是最好的撲克牌玩家嗎？

A 但是，一般人拿到好牌時總是忍不住。這雖然和撲克牌遊戲的本質不合，但仍然有特別獎賞制度的規定。例如，你拿到一組順且同花時，每個人要給你一百枚籌碼；拿到順牌時，每人給你五十枚；拿到四點牌時每人給三十五枚，拿到福爾豪斯

的牌則沒有特別的獎賞。

特別是混合著小孩子的家族性比賽，如果有這樣的規定可能比較有趣。

Q 想玩撲克牌遊戲，但不知要玩哪一種，同伴間的意見也不一時該怎麼辦？

A 每位撲克牌玩家都擁有自己最喜歡玩的遊戲，有人喜歡撲克牌換牌法，也有人喜歡高低撲克牌法。這時要決定玩哪一種遊戲確實較傷腦筋。以下介紹一種方法給各位參考。

那就是輪到哪位發牌便由他來指定遊戲種類。這樣一來可能每次玩都不一樣，但發牌者是按順時針方向輪流的，所以誰也不能有怨言。如果規定很明確的話，發牌者也可指定玩自行發明的撲克牌遊戲。

最重要的是，如果是運用這個方法決定遊戲種類，則在最後時段每個人都要輪到相同的次數。

用語解說

【實際玩者】：在下注中沒有退出而留下來繼續決勝負的玩者，就稱之為實際玩者。

【向上牌】：在四段下注法中所發的、數字及花色向上的牌。

【ＡＨＩＧＨ】：含有Ａ在內的散牌。

【參加費】：在每一回要玩之前每個人都必須付的參加費用。

【宣言】：高低撲克牌法中，表示自己是以高撲克牌或低撲克牌為目標的手續。

【賭博遊戲】：用金錢下注進行的遊戲。

【跟牌】：下注時和前一個人下相同金額的賭注。

【攤牌】：將牌打開以決勝負。

【花色】：撲克中的四個記號，黑桃、紅心、鑽石、黑梅花。

【一次下注】：在下注時一次將手中所有的籌碼賭下。

【觀牌】：下注時暫時不下籌碼，只在旁邊觀察情勢的變化。

【發牌者】：負責發牌及指揮遊戲進行的人。

【發牌者決定】：由發揮者決定玩哪一種遊戲。

【發牌者收參加費】：發牌者在同一局開始前要先向每人收取參加費。

【下注時間】：每回下注開始到終了的時間。

【下注限制】：每人一次下注的最高金額限制。

【下注】：賭下籌碼。

【退出】：在下注時決定不決勝負而退出比賽。

【秘密牌】：在四段下注法中發到的不公開的牌。

【加下賭注】：下注時比前一個人下更多的籌碼。

【虛張聲勢】：為了使對手能退出，雖然本身的牌並不好，也硬著頭皮下很大的賭注。

3、2、A。

【BICYCLE】：在低撲克牌中最強的牌，沒有同花也沒有順牌，如5、4、

【莊家】：管理自己及其他可兌換的籌碼之人。

【ＴＡＢＬＥ　ＳＴＡＫＥＳ】：每位玩者要將自己所有的籌碼置於桌上，他人可看到的位置之規則。

【ＰＯＴ】：桌上放置所下籌碼之處。

【不換牌】：在換牌撲克牌法中不願意換牌的人。

展出版社有限公司
品冠文化出版社

圖書目錄

地址：台北市北投區(石牌)　　電話：　(02) 28236031
　　　致遠一路二段 12 巷 1 號　　　　　28236033
郵撥：01669551＜大展＞　　　　　　　　28233123
　　　19346241＜品冠＞　　　傳真：　(02) 28272069

·少年偵探· 品冠編號 66

1.	怪盜二十面相	（精）	江戶川亂步著	特價 189 元
2.	少年偵探團	（精）	江戶川亂步著	特價 189 元
3.	妖怪博士	（精）	江戶川亂步著	特價 189 元
4.	大金塊	（精）	江戶川亂步著	特價 230 元
5.	青銅魔人	（精）	江戶川亂步著	特價 230 元
6.	地底魔術王	（精）	江戶川亂步著	特價 230 元
7.	透明怪人	（精）	江戶川亂步著	特價 230 元
8.	怪人四十面相	（精）	江戶川亂步著	特價 230 元
9.	宇宙怪人	（精）	江戶川亂步著	特價 230 元
10.	恐怖的鐵塔王國	（精）	江戶川亂步著	特價 230 元
11.	灰色巨人	（精）	江戶川亂步著	特價 230 元
12.	海底魔術師	（精）	江戶川亂步著	特價 230 元
13.	黃金豹	（精）	江戶川亂步著	特價 230 元
14.	魔法博士	（精）	江戶川亂步著	特價 230 元
15.	馬戲怪人	（精）	江戶川亂步著	特價 230 元
16.	魔人銅鑼	（精）	江戶川亂步著	特價 230 元
17.	魔法人偶	（精）	江戶川亂步著	特價 230 元
18.	奇面城的秘密	（精）	江戶川亂步著	特價 230 元
19.	夜光人	（精）	江戶川亂步著	特價 230 元
20.	塔上的魔術師	（精）	江戶川亂步著	特價 230 元
21.	鐵人Q	（精）	江戶川亂步著	特價 230 元
22.	假面恐怖王	（精）	江戶川亂步著	特價 230 元
23.	電人M	（精）	江戶川亂步著	特價 230 元
24.	二十面相的詛咒	（精）	江戶川亂步著	特價 230 元
25.	飛天二十面相	（精）	江戶川亂步著	特價 230 元
26.	黃金怪獸	（精）	江戶川亂步著	特價 230 元

·生活廣場· 品冠編號 61

1.	366 天誕生星	李芳黛譯	280 元
2.	366 天誕生花與誕生石	李芳黛譯	280 元
3.	科學命相	淺野八郎著	220 元
4.	已知的他界科學	陳蒼杰譯	220 元

・女醫師系列・品冠編號 62

・傳統民俗療法・品冠編號 63

・常見病藥膳調養叢書・品冠編號 631

2. 高血壓四季飲食　　　　　　秦玖剛著　200元
3. 慢性腎炎四季飲食　　　　　　魏從強著　200元
4. 高脂血症四季飲食　　　　　　　薛輝著　200元
5. 慢性胃炎四季飲食　　　　　　馬秉祥著　200元
6. 糖尿病四季飲食　　　　　　　王耀獻著　200元
7. 癌症四季飲食　　　　　　　　　李忠著　200元
8. 痛風四季飲食　　　　　　　　魯焰主編　200元
9. 肝炎四季飲食　　　　　　　　王虹等著　200元
10. 肥胖症四季飲食　　　　　　　李偉等著　200元
11. 膽囊炎、膽石症四季飲食　　　謝春娥著　200元

·彩色圖解保健· 品冠編號 64

1. 瘦身　　　　　　　　　　　主婦之友社　300元
2. 腰痛　　　　　　　　　　　主婦之友社　300元
3. 肩膀痠痛　　　　　　　　　主婦之友社　300元
4. 腰、膝、腳的疼痛　　　　　主婦之友社　300元
5. 壓力、精神疲勞　　　　　　主婦之友社　300元
6. 眼睛疲勞、視力減退　　　　主婦之友社　300元

·心 想 事 成· 品冠編號 65

1. 魔法愛情點心　　　　　　　　結城莫拉著　120元
2. 可愛手工飾品　　　　　　　　結城莫拉著　120元
3. 可愛打扮 & 髮型　　　　　　結城莫拉著　120元
4. 撲克牌算命　　　　　　　　　結城莫拉著　120元

·熱 門 新 知· 品冠編號 67

1. 圖解基因與 DNA　　　（精）　中原英臣主編　230元
2. 圖解人體的神奇　　　（精）　米山公啟主編　230元
3. 圖解腦與心的構造　　（精）　永田和哉主編　230元
4. 圖解科學的神奇　　　（精）　鳥海光弘主編　230元
5. 圖解數學的神奇　　　（精）　　柳 谷 晃著　250元
6. 圖解基因操作　　　　（精）　海老原充主編　230元
7. 圖解後基因組　　　　（精）　　才園哲人著　230元

·武 術 特 輯· 大展編號 10

1. 陳式太極拳入門　　　　　　　馮志強編著　180元
2. 武式太極拳　　　　　　　　　郝少如編著　200元
3. 中國跆拳道實戰 100 例　　　　岳維傳著　220元
4. 教門長拳　　　　　　　　　　蕭京凌編著　150元
5. 跆拳道　　　　　　　　　　　蕭京凌編譯　180元

51. 四十八式太極拳＋VCD　　　　　楊　靜演示　400元
52. 三十二式太極劍＋VCD　　　　　楊　靜演示　300元
53. 隨曲就伸 中國太極拳名家對話錄　余功保著　300元
54. 陳式太極拳五功八法十三勢　　　闞桂香著　200元
55. 六合螳螂拳　　　　　　　　　劉敬儒等著　280元
56. 古本新探華佗五禽戲　　　　　　劉時榮編著　180元
57. 陳式太極拳養生功＋VCD　　　　陳正雷著　350元
58. 中國循經太極拳二十四式教程　　李兆生著　300元
59. ＜珍貴本＞太極拳研究　　　唐豪・顧留馨著　250元
60. 武當三豐太極拳　　　　　　　　劉嗣傳著　300元
61. 楊式太極拳體用圖解　　　　　　崔仲三編著　350元
62. 太極十三刀　　　　　　　　　張耀忠編著　230元
63. 和式太極拳譜＋VCD　　　　　和有祿編著　450元

・彩色圖解太極武術・ 大展編號 102

1. 太極功夫扇　　　　　　　　　李德印編著　220元
2. 武當太極劍　　　　　　　　　李德印編著　220元
3. 楊式太極劍　　　　　　　　　李德印編著　220元
4. 楊式太極刀　　　　　　　　　　王志遠著　220元
5. 二十四式太極拳(楊式)＋VCD　李德印編著　350元
6. 三十二式太極劍(楊式)＋VCD　李德印編著　350元
7. 四十二式太極劍＋VCD　　　　李德印編著　350元
8. 四十二式太極拳＋VCD　　　　李德印編著　350元
9. 16式太極拳 18式太極劍＋VCD　崔仲三著　350元
10. 楊氏 28 式太極拳＋VCD　　　趙幼斌著　350元
11. 楊式太極拳 40 式＋VCD　　　宗維潔編著　350元
12. 陳式太極拳 56 式＋VCD　　　黃康輝等著　350元
13. 吳式太極拳 45 式＋VCD　　　宗維潔編著　350元
14. 精簡陳式太極拳 8 式、16 式　黃康輝編著　220元
15. 精簡吳式太極拳＜36 式拳架・推手＞ 柳恩久主編　220元
16. 夕陽美功夫扇　　　　　　　　　李德印著　220元

・國際武術競賽套路・ 大展編號 103

1. 長拳　　　　　　　　　　　　李巧玲執筆　220元
2. 劍術　　　　　　　　　　　　程慧琨執筆　220元
3. 刀術　　　　　　　　　　　　劉同為執筆　220元
4. 槍術　　　　　　　　　　　　張躍寧執筆　220元
5. 棍術　　　　　　　　　　　　殷玉柱執筆　220元

・簡化太極拳・ 大展編號 104

1. 陳式太極拳十三式　　　　　　陳正雷編著　200元

2.	楊式太極拳十三式	楊振鐸編著	200元
3.	吳式太極拳十三式	李秉慈編著	200元
4.	武式太極拳十三式	喬松茂編著	200元
5.	孫式太極拳十三式	孫劍雲編著	200元
6.	趙堡太極拳十三式	王海洲編著	200元

·中國當代太極拳名家名著· 大展編號106

1.	李德印太極拳規範教程	李德印著	550元
2.	王培生吳式太極拳詮真	王培生著	500元
3.	喬松茂武式太極拳詮真	喬松茂著	450元
4.	孫劍雲孫式太極拳詮真	孫劍雲著	350元
5.	王海洲趙堡太極拳詮真	王海洲著	500元
6.	鄭琛太極拳道詮真	鄭琛著	450元

·名師出高徒· 大展編號111

1.	武術基本功與基本動作	劉玉萍編著	200元
2.	長拳入門與精進	吳彬等著	220元
3.	劍術刀術入門與精進	楊柏龍等著	220元
4.	棍術、槍術入門與精進	邱丕相編著	220元
5.	南拳入門與精進	朱瑞琪編著	220元
6.	散手入門與精進	張山等著	220元
7.	太極拳入門與精進	李德印編著	280元
8.	太極推手入門與精進	田金龍編著	220元

·實用武術技擊· 大展編號112

1.	實用自衛拳法	溫佐惠著	250元
2.	搏擊術精選	陳清山等著	220元
3.	秘傳防身絕技	程崑彬著	230元
4.	振藩截拳道入門	陳琦平著	220元
5.	實用擒拿法	韓建中著	220元
6.	擒拿反擒拿88法	韓建中著	250元
7.	武當秘門技擊術入門篇	高翔著	250元
8.	武當秘門技擊術絕技篇	高翔著	250元
9.	太極拳實用技擊法	武世俊著	220元

·中國武術規定套路· 大展編號113

1.	螳螂拳	中國武術系列	300元
2.	劈掛拳	規定套路編寫組	300元
3.	八極拳	國家體育總局	250元
4.	木蘭拳	國家體育總局	230元

·中華傳統武術· 大展編號 114

1. 中華古今兵械圖考 　　　　裴錫榮主編　280 元
2. 武當劍 　　　　　　　　　陳湘陵編著　200 元
3. 梁派八卦掌（老八掌） 　　李子鳴遺著　220 元
4. 少林 72 藝與武當 36 功 　　裴錫榮主編　230 元
5. 三十六把擒拿 　　　　　佐藤金兵衛主編　200 元
6. 武當太極拳與盤手 20 法 　　裴錫榮主編　220 元

·少林功夫· 大展編號 115

1. 少林打擂秘訣 　　　　　德虔、素法編著　300 元
2. 少林三大名拳 炮拳、大洪拳、六合拳 　門惠豐等著　200 元
3. 少林三絕 氣功、點穴、擒拿 　　德虔編著　300 元
4. 少林怪兵器秘傳 　　　　　　素法等著　250 元
5. 少林護身暗器秘傳 　　　　　素法等著　220 元
6. 少林金剛硬氣功 　　　　　　楊維編著　250 元
7. 少林棍法大全 　　　　　德虔、素法編著　250 元
8. 少林看家拳 　　　　　　德虔、素法編著　250 元
9. 少林正宗七十二藝 　　　德虔、素法編著　280 元
10. 少林瘋魔棍闡宗 　　　　　　馬德著　250 元
11. 少林正宗太祖拳法 　　　　　高翔著　280 元
12. 少林拳技擊入門 　　　　　劉世君編著　220 元
13. 少林十路鎮山拳 　　　　　吳景川主編　300 元

·迷蹤拳系列· 大展編號 116

1. 迷蹤拳（一）+VCD 　　　李玉川編著　350 元
2. 迷蹤拳（二）+VCD 　　　李玉川編著　350 元
3. 迷蹤拳（三） 　　　　　李玉川編著　250 元
4. 迷蹤拳（四）+VCD 　　　李玉川編著　580 元

·原地太極拳系列· 大展編號 11

1. 原地綜合太極拳 24 式 　　胡啟賢創編　220 元
2. 原地活步太極拳 42 式 　　胡啟賢創編　200 元
3. 原地簡化太極拳 24 式 　　胡啟賢創編　200 元
4. 原地太極拳 12 式 　　　　胡啟賢創編　200 元
5. 原地青少年太極拳 22 式 　胡啟賢創編　220 元

·道學文化· 大展編號 12

1. 道在養生：道教長壽術 　　郝勤等著　250 元
2. 龍虎丹道：道教內丹術 　　　郝勤著　300 元

3. 天上人間：道教神仙譜系　　　黃德海著　250元
4. 步罡踏斗：道教祭禮儀典　　　張澤洪著　250元
5. 道醫窺秘：道教醫學康復術　　王慶餘等著　250元
6. 勸善成仙：道教生命倫理　　　　李剛著　250元
7. 洞天福地：道教宮觀勝境　　　沙銘壽著　250元
8. 青詞碧簫：道教文學藝術　　　楊光文等著　250元
9. 沈博絕麗：道教格言精粹　　　朱耕發等著　250元

・易　學　智　慧・大展編號 122

1. 易學與管理　　　　　　　　余敦康主編　250元
2. 易學與養生　　　　　　　　劉長林等著　300元
3. 易學與美學　　　　　　　　劉綱紀等著　300元
4. 易學與科技　　　　　　　　　董光壁著　280元
5. 易學與建築　　　　　　　　　韓增祿著　280元
6. 易學源流　　　　　　　　　　鄭萬耕著　280元
7. 易學的思維　　　　　　　　傅雲龍等著　250元
8. 周易與易圖　　　　　　　　　　李申著　250元
9. 中國佛教與周易　　　　　　　王仲堯著　350元
10. 易學與儒學　　　　　　　　　任俊華著　350元
11. 易學與道教符號揭秘　　　　　詹石窗著　350元
12. 易傳通論　　　　　　　　　　　王博著　250元
13. 談古論今說周易　　　　　　　龐鈺龍著　280元
14. 易學與史學　　　　　　　　　吳懷祺著　230元

・神　算　大　師・大展編號 123

1. 劉伯溫神算兵法　　　　　　　應涵編著　280元
2. 姜太公神算兵法　　　　　　　應涵編著　280元
3. 鬼谷子神算兵法　　　　　　　應涵編著　280元
4. 諸葛亮神算兵法　　　　　　　應涵編著　280元

・鑑　往　知　來・大展編號 124

1. 《三國志》給現代人的啟示　　陳羲主編　220元
2. 《史記》給現代人的啟示　　　陳羲主編　220元

・秘傳占卜系列・大展編號 14

1. 手相術　　　　　　　　　　淺野八郎著　180元
2. 人相術　　　　　　　　　　淺野八郎著　180元
3. 西洋占星術　　　　　　　　淺野八郎著　180元
4. 中國神奇占卜　　　　　　　淺野八郎著　150元
5. 夢判斷　　　　　　　　　　淺野八郎著　150元

國家圖書館出版品預行編目資料

撲克牌遊戲入門／張欣筑編著
－初版－臺北市，大展，民 94
　面；21 公分－（休閒娛樂；43）
　ISBN 957-468-358-3（平裝）

　1. 撲克牌

995.5　　　　　　　　　　　　　93023098

〔休閒娛樂：43〕

撲克牌遊戲入門

ISBN 957-468-358-3

編 著 者／張　欣　筑
發 行 人／蔡　森　明
出 版 者／大展出版社有限公司
社　　　址／台北市北投區（石牌）致遠一路 2 段 12 巷 1 號
電　　　話／(02) 28236031・28236033
傳　　　真／(02) 28272069
郵政劃撥／01669551
登 記 證／局版臺業字第 2171 號
網　　　址／www.dah-jaan.com.tw
E-mail／service@dah-jaan.com.tw
承 印 者／國順文具印刷行
裝　　　訂／協億印製廠股份有限公司
排 版 者／千兵企業有限公司
初版 1 刷／2005 年（民 94 年）　　3 月

定　價／180 元

推理文學經典巨著，中文版正式授權

名偵探明智小五郎與怪盜的挑戰與鬥智
名偵探柯南、金田一都讚嘆不已

日本推理小說鼻祖——江戶川亂步

1894年10月21日出生於日本三重縣名張〈現在的名張市〉。本名平井太郎。
就讀於早稻田大學時就曾經閱讀許多英、美的推理小說。
畢業之後曾經任職於貿易公司，也曾經擔任舊書商、新聞記者等各種工作。
1923年4月，在『新青年』中發表「二錢銅幣」。
筆名江戶川亂步是根據推理小說的始祖艾德嘉・亞藍波而取的。
後來致力於創作許多推理小說。
1936年配合「少年俱樂部」的要求所寫的『怪盜二十面相』極受人歡迎，
陸續發表『少年偵探團』、『妖怪博士』共26集……等
適合少年、少女閱讀的作品。

1 ～ 3 集　定價300元　試閱特價189元